Kandinsky : Punkt und Linie zu Fläche

點線面

藝術家出版社印行

康丁斯基

點 線 面

—— 繪畫元素分析論

康丁斯基著　　吳瑪悧譯

出版者•藝術家出版社

此書譯自德文原書第七版

1973年在Bern-Bümpliz 的 Benteli　出版社印行

1926年第一次問世，列入「包浩斯叢書」第九，
由葛羅畢烏斯和莫赫里‧那基寫序，
慕尼黑Albert Langen出版社出版。

目錄

譯者前言

「點線面」是我在1981年譯完「藝術的精神性」後，著手迻譯康丁斯基的另一名著。翻譯康丁斯基的著作，顯示我個人當時的成長過程和方式。要了解一個創作者有多向角度。康丁斯基提供創作和理論。文字有解釋作用，讓我們確切地掌握他的創作意識。

康丁斯基在藝術裡的意義是：肯定創作者內在的心理結構。他選擇直接、純粹又絕對的抽象表現。這個跨越，尤其對人的視覺和意識的開發，有很大的貢獻。它拓寬了藝術領域的深廣度。

點線面是康丁斯基到包浩斯（1922）後寫的，1926年出版後，列入包浩斯叢書。它所顯示的思考和他教學有關。他試圖建立理論性的東西。而這時期的創作顯然地和「藝術的精神性」（1912）時代不同。「藝術的精神性」時期，作品是完全自由奔放式，即興式的原創性。而「點線面」時期是傾向理性的思考、計算，有清楚的、嚴謹的幾何結構，穩定，但甚至有裝飾性的華麗。

而這正是康丁斯基給人的兩種印象：表現性的和數學性的。

「點線面」雖然是理論文字，但我比較當它是聯想式、抒情式的散文。他對符號（點、線到面）的仔細分解，幫助我們生動地去感覺這些符號的潛力。他對基本的造型元素的追求，顯示他個人的哲學氣質，對純粹性、原始性、元素性的生命的熱情。這是他受神祕主義哲學影響的結果。

雖然他希望藉理論文字引起藝術理論的研究—包括構成理論及哲學的探討。（而不是為了作為創作的指引），但不管繪畫的內在結構或理論的文字結構，都給人相同的抒情印象

。這種比照，使我們看到他語法上的一致。因而可以更了解康丁斯基這個人的遊戲方式和規則。這是我覺得非常有趣的地方。

創作來自創作的思考。

文字給我們補充性的了解，關於他的創作意識和思考結構。藉這本書，我們可以擴大體驗一個藝術工作者的面。

一九八三年八月吳瑪悧於德國

引言

「點線面」這本書，一九二六年由Albert Langen出版社在慕尼黑出版，列入葛羅畢烏斯和莫荷里那基主編的包浩斯叢書第九。1928年發行第二版。

如康丁斯基當時前言所說，這本書是「藝術的精神性」的延續，1952年於Bern-Bümpliz Benteli出版社發行該書第四版，我也寫了序。該序也適用於這本書上，因此我只再做下列幾點說明。

●

如果說「藝術的精神性」是理論思考之作，那麼「點線面」的產生大部分是康丁斯基1922年開始在包浩斯所做的工作。這項職務，可以說他在莫斯科就已經開始了；他擔任國民教育委員會藝術部門委員及藝術學院教授，並於一九一八年創立藝術文化機構。一九二○年被聘用為莫斯科大學教授，一九二一年建立藝術研究院，任副院長。不久，他即離開蘇俄。因為當時政府對文化方面的態度，不允許有自由藝術的可能。一九二二年六月，他接受葛羅畢烏斯聘用，任教於包浩斯。

「點線面」的產生，當時其實只是他給予包浩斯學生的理論綱要而已。這本書的副標題「繪畫元素分析論」；我們可以把它看得再寬廣些。因為它不只是繪畫的，而且涉及一般造型的問題，一如他在形式的基本元素課裏所教的。

一九二五年包浩斯從麥瑪遷到德哨，康丁斯基繼續在那裏研究。六十歲生日時「點線面」出版，葛羅畢烏斯的新建築也啟用。康丁斯基曾代任了幾年校長之職，葛羅畢烏斯回來後，邁耶及凡德羅也先後當過校長。他仍然繼續留在學校任

教。1933年包浩斯在納粹統治下關閉，凡德羅曾以個人名義在柏林繼續經營，但維持不了多久，當年即告結束。康丁斯基自始至終都參與其事。柏林學校關閉後，康丁斯基遷到巴黎。

這十年之中，他在「點線面」裏所確立的，多少是以課程為基礎。不僅有包浩斯裏的教材，還包括他「自由繪畫班」的東西。康丁斯基在「藝術的精神性」和「點線面」之間的理論文字及1926年後所寫的東西，則搜集在「藝術與藝術家」裏（Benteli 出版社，1963第二版）。

這個反傳統的理論，今天對我們，尤其有心的研究者更具意義。因為，具象藝術雖然廣度上很夠，卻深度不夠。也許部份是由於今天不需要再像當年那樣，為這個表達形式的存在和被認可而奮鬥；很多年輕人沒有那層心理準備，順手取而用之──不以內在結構，而單從外在形的元素，認識這個新藝術的理念和精神。

對研究繪畫者來說，沒有一本比由一位大師、思想家聚集豐富經驗而成的書更好的了。

蘇黎士和烏姆，一九五五年一月　馬克思‧比爾

序

提醒諸位一下，這本小書所發展的思想，是「藝術的精神性」系統上的延續，也許很有意思。我不得不就我曾一度提出的方向，繼續往前邁進。

大戰初，我在波登湖附近的勾得阿赫渡過三個月。這段時間，我將若干理論和不精確的思想及實際經驗更系統化，因此產生龐大的理論。

這些東西大約十年未動，直到不久前，才有機會進一步處理它，於是產生此書。

這裏特別提出的幾個關於才開始的藝術研究，它若繼續發展，會超越繪畫或藝術的界限。我只是提示幾條路—建立分析法，並顧及其綜合的價值。

麥瑪　一九二三　　德哨　一九二六　　**康丁斯基**

前言

外在的・內在的

任何一個「像」，都可以兩種方式體驗。這兩種方式不是隨意的，而是和像連在一起—由像的本性分出來。這兩個特性是：外在的—內在的。

例如從玻璃窗觀察街道，聽不見嘈雜聲，所有的運動好似幻像。街道，從透明、硬厚的玻璃看過去，像被分開的另一個世界。

或者打開門走出去，進入這個活躍生命裏，感覺它的脈動。嘈雜聲不斷轉換的調子和節奏環繞著，不斷升高，又鬆垮下來。運動也繞著人們——像水平、垂直的線條遊戲。這些運動線條流向四方。色塊又聚又散，發出高高低低的聲音。

藝術作品反映在我們意識的表層，它在那裏，而當一切魔力消失後，又無聲無息地從表面消失。它似乎也有一塊透明堅厚的玻璃，使我們無法直接觸及它的內在，但也可能跨進它裏頭，沈溺在裏頭，並且深刻地體驗到它的生命和脈膊。

分析

撇開科學價值來看——它端賴藝術元素精確地檢定；藝術元素的分析，不外是直接進入作品脈膊的方法。至今有人還認爲，將藝術加以分析，是非常不幸的。他們認爲，這樣將造成藝術的死亡。這是由於無知，低估元素本身及其原始的力量。

繪畫和其他藝術

就分析研究而言，繪畫比其他藝術更具特殊的位置。例如建築，它在自然的法則下，還得受實際的目的牽制，所以，一開始就必須具有許多科學的知識。音樂，它沒有實際的目的（除了進行曲和舞蹈音樂外），而這至今仍適於抽象的。却很早就有理論產生，雖然似乎仍是偏狹的科學，但也慢慢地發展。所以，這兩個相對的藝術毫無異議都有一個科學的基礎，但往裡頭却得不到一點刺激。

如果其他的藝術在這方面較為落後的話，這個差異程度同樣影響到藝術各自發展的程度。

理論

尤其繪畫，在過去十年來，做了一個神話式的大跳躍，從實際目的和應用能力解放出來，升上了一級，而更需要一個精確的，純粹科學的方式來檢查繪畫媒介與目的關係。這方面若無法達到就無法再往前更進一層，不管是對藝術家或 ﹁觀衆﹂而言，都是如此。

關於早期

我們可以肯定地相信，繪畫在這方面並不一直像今天這般的無助。理論知識不單是指技術上的問題，某些構成理論以前也教導初學者。而且在當時，特殊的形式及其本質、應用方面的知識，也為藝術家們所通曉。①

除了一些技術上的處方（打底、粘劑等）在這20年來有大

註解：
1.例如應用三個基本形，做為圖畫結構的根本。不久前，學院裏還抱殘守缺地應用這個原則，也許今天還有。

量的發現②，尤其德國在色彩發展上扮演一個重大的角色，此外，早期的知識——也許是一個高度發展的藝術科學研究——卻幾乎一點也沒有留給我們這個時代。

一個特別的事實是，印象派在對抗〝學院派〞時，把碩果僅存的一點繪畫理論鏟除，儘管他們宣稱——大自然是藝術唯一的理論——卻也許無意間樹立了新藝術科學研究的第一塊基石。③

藝術史

這才剛開始的藝術研究，最重要的職責之一是，深入地分析整個藝術史裏不同時代、不同民族關於元素、結構和構成的應用。另一方面，確立路線、節奏、擴展的必要性，和可能是跳躍式的發展，這個發展在藝術史裏也許成一條波浪形的發展線。這個任務的第一部份—分析—是〝實證〞科學的範疇。第二部份—發展方式—是哲學範疇。這裏形成一個一般人類發展的法則性之交點。

分解

必須順便提醒，要展現以前藝術時代被遺忘的知識只有費很大的功夫才可能。我們應該先把對藝術〝分解〞的恐懼排除。因為當〝死〞理論在活作品裏埋得很深時，只有費很大

2.參閱例如Ernst Berger 很重要的作品：繪畫技巧發展史五講。慕尼黑，George D. W. Callwey 出版社。
同時，無數關於這問題的書籍也陸續出版。最近又出版了Alexander Eibner 教授的大作：上古到近代壁畫的發展和材料。慕尼黑，B. Heller 出版社。
3.之後立刻又出版了P. Signac的：從Delacroix 到新表現主義。

的力氣才能使之重見光明，所以唯一〝有害〞的不外是無知的恐懼。

兩個目標

要成立新藝術科學所必須做的研究，有兩個目標，它們來自兩個必要性：

1. 科學的一般需要，由於渴望知識，並非爲了某種目的而產生——即「純粹的」科學。
2. 創作力量平衡的需要，它有直覺的和計算的兩種：「應用的」科學。

這些研究必須有系統的做。特別是今天我們才開始，仍然抓不住方向，它像一個迷魂陣一般。而爲了掌握住它未來的走向，我們需要一個一目了然的格式。

元素

第一個不可避免的問題是藝術元素問題，它是作品的構成物質，也因此不同的藝術各有不同的元素。

首先必須將〝基本元素〞和其他元素區分。它是指那些一件作品若沒有它，就成爲不了藝術的元素。其他的元素則爲次要元素。

這兩種都必須將之層次分明。

這本書特別處理兩個基本元素，它們是繪畫作品開始就必備的，沒有它們就沒有作品，並且它們是繪畫的旁系—版畫的一個有限的材料。

所以，這裏必須從繪畫的原始元素——點——開始。

研究之路

理想的研究是：

1.細心地檢視每一個像──孤立地看。

2.像與像間的關係──相互關係。

3.大體地由前兩者歸納。

這本書主要處理前兩項，第三項由於資料不夠無法做，也急不得。

檢查必須完全精確，不怕吹毛求疵地進行。這條沈悶的路，必須一步一步慢慢走。任何一點本質或特徵的改變，造成元素的不同作用，都不可溜掉。只有這種顯微式的分析法，才可能將藝術科學研究帶往更寬廣的綜合裏，而終至於越過藝術的界限，進入人、神合一的境界。

這才是它最終而且可見的目標。但它離今日還太遙不可及。

這本書的任務

單就這個東西而論，不但我個人能力有限，開始應用的準確度也不夠，篇幅也有限。這本書的目標，只是一般性地，原則性地指出版畫的基本元素：

1.「抽象的」，即孤立於物質的面和形這些實在的環境之外

2.在這物質面上，這個面的基本特徵的影響力。

但這裏也只能簡單的檢查──做為嘗試去發現藝術科學研究的可行性，及實際應用裏的檢查方式。

點

幾何點

幾何的點是肉眼看不見的東西。它必須定義爲無形的東西。若當做物質來想，點就等於零。這個零裡卻藏有像人一樣無數的特徵。在我們的想像裡，零──幾何點，是最謹約的形，非常含蓄卻又說了些什麼。

所以，幾何點是高度的沈默和言語的結合。

因此首先，幾何點的物質形式從文字裡便可發現；它是語言，卻又代表沉默。

文字

在一串話裡，點代表中斷（否定的元素）不存在（沒有），同時代表上文（有）和下文（有）的橋樑（正面的元素）。這是它文字上的內在意義。

外表上，它是一個符號，是具有實際目的的元素，這我們從小就知道了。符號變成一種習慣後，往往把象徵的意義隱藏了。內在的意義因之被外在的意象隱藏。

點，習慣上我們認爲，是一個封閉緊密的圓圈，習慣上它的聲音是：無聲。

沈默

而和點時常連在一起的沈默，卻是那麼地響，以至於壓過它的其它特質。

所有我們傳統習慣上的表象，都因它語言的偏狹性而緘默。我們聽不見它的聲音，卻被沈默所圍繞。我們被實際應用給窒息了。

衝擊

有時，一個強烈的衝擊可以使我們從死氣沈沈裡恢復生動和敏銳。但有時再強烈的衝擊也無法使之起死回生。表面地動搖（像生病、不幸、憂慮、戰爭、革命），只能使人暫時地從因襲裡走出，它通常被視為是「不合理」的暴力而已。人們又會希望回到傳統的習慣裡。

從內在

而內在的衝擊是另一種方式，它由人自身產生，因此有他自己內在的基礎。這個基礎不是如由厚硬卻脆弱的〝玻璃窗〞觀察街道，而是，走入街道。張大的眼睛和耳朵會使再小的動盪變成極大的經驗。聲音從四面八方傳過來，整個世界都說話了。像一個探險者，踏入一塊新的土地，從日常裡，發現新事物，而以前沈默的周遭，這時也說話了。那些死亡的符號，又復活，變成生動的象徵。

當然新的藝術研究，只有在符號變成象徵，張大的眼睛、耳朵從沈默走向語言後，才可能產生。不能夠這樣的人就不要去搞什麼「理論的」「應用的」藝術。因為他做的不是橋樑工作，而是擴大人們和藝術的距離而已。也就是這種人，才會試著今天在藝術這個字後頭打句點。

拔出來

如此不斷地，將點從它因襲的習慣裡拔出來，它內在沈默的特質就會愈來愈明顯而壯大。

這個特質即內在的張力，一個接著一個地從它生命的深處出來，並展現它們的力。它們對人的作用和影響愈來愈掃除障礙。簡單的說—死亡的點會變成活的生命。

那麼多的可能性裡，應該提提這兩個主要的情況：

第一種情形

1.點脫離實際應用目的，進入一個非目的性、非邏輯性的狀況裡。

今天我上電影院．

今天我去．上電影院．

今天去．我上電影院．

第二句很可能被認為是故意改變標點位置。以強調意圖，強調方向。像一個喇叭聲提醒人注意。

第三句則完全不合邏輯，可以說是印刷錯誤—點的內在價值一閃即逝。

第二種情形

2.點完全失去實際目的，因此，它根本站在句子之外。

今天我上電影院

●

這情形，點必須四周有足夠的空間，以讓人產生共鳴，但盡管如此，這個聲音還是太柔弱，會被四周所掩蓋。

將點本身的大小擴大，或拓寬它四周的空間，點—這個文字意義就愈來愈弱，點在的聲音就愈來愈清晰有力。（圖1）

●

點．圖1．

於是產生複音—文字和點，在實際目地之外。這是兩個世界的平衡，但它們永遠不會等重。這是一個毫無目的的革命

狀態—文字被一個莫明的體所動搖，這個體和它又一點關連也無。

獨立的生命

但點還是從因襲的情況裡跋涉出來，急急地想躍入另一個世界裡，從規律，從應用目的性解放出來。在那個世界裡，它開始有獨立的生命，自己的規律內在的目的。這便是繪畫的世界。

經由碰撞

點，由工具和物質面碰撞產生。紙、木頭、布、泥、金屬，都可以是繪畫的基面。工具可以是鉛筆、刻刀、毛筆、鋼筆、針。由於這第一個碰撞基面就多彩多姿了。

觀念

繪畫裡，點的外在觀念不太精確。物質化的、看不見的幾何點，具有大小，在基面上具有面積。此外，有特定的界限—即輪廓，和它的周遭分割開。

這是理所當然，乍看容易的事。但即使這麼簡單的情形也有不精確的可能。這正說明我們今天，藝術理論仍在胚胎階段。

大小

點的大小和形狀改變，它的聲音也跟著改變。外表上，點可以視為形的最小元素。但這也不正確。我們很難定義「最小的形」的界限，況且點也會增長，變成面，甚至和基面一樣大。那麼、點和面的區分又在那裏？

這裡要顧慮兩個條件：

1.點和基面的大小比例關係。

<div align="right">圖2</div>

2.這個大小關係和其它同在面上的形之間的關係。

一個點在除點之外沒有其它形體的基面上，這時面等於點；若此面又增加一條細線時（如圖２），它就是一個面。

第一和第二種情形裡的大小比例關係決定點的概念，但這在今天仍然只能用感覺來衡量──無法用精確的數字表示。

邊界

所以今天我們也只能依感覺，從外在大小來決定是否是點，並給予評定。愈靠近邊界，點的特性就漸漸消失，面的雛形便慢慢形成，這是達到目標的一種方式。

抽象形

這個目標，在這種情形裡是把絕對的聲音隱藏，強調溶合，形裡的不準確感，不穩定性，正面（反面）的運動，振動、張力、抽象的不自然性，內在相錯的危險性（點的內在聲音和面的聲音相衝，相交錯，相互嚇阻），一個形裡的雙重音，也就是說由一個形表現出雙重音的圖象。這麼一個小小的形表現出來的多樣性和複雜性──藉著它大小的一點點變化

形成——也提供外行人一個例子，說明抽象形的表現力和表現深度。隨這個表現方式的未來發展及觀眾接受力的開發，精確的觀念是必然的，早晚也會發展出一套衡量的方法。以數字表達也是必然的。

數字表達和公式

有一個危險性是，數字表達往往在感覺之後，受感覺的干擾。公式就像粘劑，像捕蠅紙，輕率的人一下子就成為它的犧牲品。公式也像一張吧台的椅子，以溫暖的手臂環繞著人們。但另一方面，它必須掙出牢籠，才能創造新的價值，新的公式。公式會死亡，然後由一個新的來取代。

形

第二個不可避免的事實是，點外在的大小決定它的形。

抽象地想，或想像中，點是完美地小，完美地圓。它其實是完美的小圓圈。它的邊界（輪廓）就是它的大小。但實際上，點可以有無數的造型：它可以是鉅齒狀的圓，傾向於另一種幾何形，甚至可以發展為自由的形。它也可以是尖的，稍傾向三角形。有比較安定形狀的，就傾向於四角形。邊呈鉅齒狀的，鉅齒可大可小，呈不同型態。幾乎沒有界限可定，圓的領域無限。（圖3）

圖3.

24

基音

所以，隨著大小和形狀，點的基本聲音就各式各樣。這個變化性應相對的被視為內在本質的色彩。它總是一起純粹的發出聲音。

絕對性

但必須強調的是，完全純粹的調子，即單色的元素，事實上根本不存在，甚至於所謂的〝基本的或原始元素〞其實不是較原始的，而是更複雜的東西。〝原始的〞這個觀念是相對的，〝科學的〞語言也同樣是相對的。我們不知道有所謂絕對的。

內在的觀念

在這一章的開頭，談點的實際應用價值時說，文字語言上點的定義是或長或短的沈默。

從內在來體會，點其實也宣稱什麼，但它具有高度的保留。

點是內在最謹約的形。

它反諸於己。它從來不會完全地失去這個特質，即使當外表的形變成角狀。

張力

它的張力總是密集的，即使有反中心的傾向時，它就帶有集中和反集中雙重音色。

點是一個小世界──各個方向幾乎等距離地和它的周圍分開。它和周圍的溶合極其微小，而當它是完美的圓時這個溶合則完全不存在。再者，它堅守自己的崗位，沒有動向，既不朝水平向也不往垂直向。它沒有向前或向後的運動。只有集

中張力，顯出它和圓的關係，其它的特質則近似方形。④

定義

點往基面裡鑽，旨氣昂揚地。它內在是最謹約的、永恒的宣言，它簡短有力、迅速地產生。

所以點從外在或內在的意義言，是繪畫的，尤其是版畫的原始元素。⑤

「元素」和元素

元素，這個觀念可以從兩種不同的方式解釋，一個是內在的，一個是外在的。

從外在看，每一個圖象或繪畫的形都是一個元素。內在地看，並不是形本身，而是形內在的張力才是真正的元素。

而且事實上，並不是內在的形聚集成一件作品的內涵，而是形裡的沽力＝張力。⑥

如果這個張力忽然離奇失蹤或消失，這件活生生的作品也將告死亡。另一方面，任意的湊合一些形也可能形成作品。

4.關於色彩和形元素的關聯，請參閱我的文章「形的基本元素」，編於「國立包浩斯1919～1923」裏，包浩斯出版，麥瑪─蔡尼黑。

5.幾何上O＝Origo，意即開端或始源。這點，幾何和繪畫上很一致。

點，也象徵爲「原始元素」。

（「符號」，Rudolf Koch著。第二版，W. Gerstung 出版社，Offenbaach a. M.，1926）。

6.參較Heinrich Jacoby ──「音樂性」和「非音樂性」之外。F. Enke 出版社，Stuttgart。見第48頁「材料」和音量的區別。

一件作品的內涵由構成表現出來，也就是，這種情形裡所需的張力內在組織起來的總合。

這個看似簡單的宣言，却極為重要，因為，它不只把今天的藝術家分為認同它和排斥它的兩種。甚至將今天人類分為這兩類：

1.除了物質外，也認同非物質或精神的人。

2.只認同物質的人。

對第二種人而言，藝術可以說是不存在的。因此這些人今天甚至否定〝藝術〞，並且尋找其它的東西來替代這個字。

我的觀點認為，元素和〝元素〞應區分開。〝元素〞指除去張力的形，而元素是指具張力的形。所以，元素實際上是抽象的，而且形本身也是〝抽象的〞。如果真的可以抽象元素工作的話，那麼今天繪畫外在的形就會徹底改變。但這整個不意謂著繪畫是多餘的：抽象繪畫的元素也含有它的繪畫色彩，如同音樂一樣。

時間

由於面上和面本身沒有運動傾向，使得點的時間感減至最低程度。〝時間〞在點裡是幾乎不存在的元素。這是構成裡，使用點時，不可避免的現象。這裡，它就像音樂裡擊鼓、打三角丁或者像大自然裡啄木鳥短促的啄啄聲。

繪畫裡的點

今天仍然有很多藝術理論家低估點線的應用，他們依然喜歡站在古老的城牆下，珍惜以前繪畫和版畫的區分。但，這種分劃完全缺乏內在的基礎。⑦

繪畫裡的時間

繪畫裡的時間本身就是問題，而且非常複雜。幾年前人們

也開始拆除一道，隔開繪畫和音樂之間的牆⑧。

　　這個看起來似乎合理的劃分：

　　　　繪畫—空間（面）　音樂—時間

但若進一步（即使到現在也只是倉促的）探索，它就頗令人懷疑了。而且，就我所知，首先會是畫家們懷疑它⑨。至今仍然不斷增加的，對繪畫時間性的忽略，清楚說明目前橫行的理論之膚淺。它完全和科學基礎背道而馳。這裡無法詳談這個問題，但幾個表現時間元素的片刻，必須強調出來。點是時間上最簡短的形。

●

作品裡元素的數目

　　點，理論上說，應該是：

1.一個複合體（大小和形的）。

2.有明顯輪廓的一體。

在若干情形裡，應用於面上，有很豐富的表現。大體地說，一件作品，根本可以只是一個點。這個說法可以不是必然的

7.劃分的原因完全是外在的。如果需要一個詳細的區分的話，將繪畫分為手繪、印刷兩種，還比較邏輯些，這是從作品製作技術來分。「版畫」這個觀念愈來愈含混不清，水彩也常被稱為版畫。這說明它被濫用的情形，一張手繪水彩是一件繪畫作品或手畫。同一張水彩經石印再製，也應是繪畫作品，或清楚一點稱為印刷繪畫。它們根本上的差異只在「黑白」與「彩色」上。

8.首先發起的是莫斯科「大蘇俄藝術科學院」於1920年。

9.在我決然地走向抽象藝術後，繪畫裏的時間元素愈來愈明朗化，於是我就實際地應用它。

。如果今天理論家們（他們往往也是〝應用〞的畫家）在系統地整理藝術元素時，必然小心翼翼地將基本元素分門別類。不用說，一定得檢查元素如何應用。同樣重要的，得檢查一下，一件作品需要多少個元素，即使只是概略地想像它。

這個問題屬於至今仍朦朧的整體構成理論裏。但這也需要持續的、逐步進行。一它必須從頭開始。而這本書只能除了分析兩個原始形的元素，點出它和一般科學研究的關聯，及一般藝術科學的研究方向。這裡的指示，不過是路標而已。

以此我們將處理，一個點是否足以成為一件作品，這個問題。

這裡有許多不同的情況和可能：

最簡單的情形是點在中央—點在一個方形的中心。（圖4）

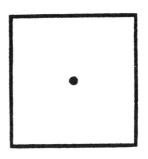

圖4

原圖

基面作用被隱避到最大極限，而呈現單一的現象。⑩這個點、面雙音，却具有單音的個性；相對的面的聲音不被算在內。簡化的過程裡，最後一步是，將多音和雙音一個個地包容，所有複雜的元素消失殆盡後，構成就導向一個原始元素。於是一張繪畫表現的原圖便呈現出來。

10. 在基面那章，我才能說得清楚。

構成的觀念

我對構成觀念的定義是：

構成是基於一個內在的目的。

1.單一元素和。

2.結構。

都爲具象繪畫的目標而努力。

合聲做爲構成

所以：當一個合聲將繪畫目標表露無遺時，這個合聲就是構成。⑪

基礎

表面地說，構成＝繪畫目標的區別僅僅同時指出數目上的差異，這是量上的差異，而像〝繪畫表現的原圖〞這種情形──質的元素，却完全沒有表現出來。如果在評估一件作品時，把決定性的質的基礎考慮進去，那麼，要成爲構成至少要有第二個聲音。這個情形和強調內外之尺度與方式區別之例子是一樣的。

這裡我們只這麼說：在精確的觀察時，其實不可能產生兩個純粹的聲音。證明留待另個地方。總之，一個以質爲基礎的構成，必須由許多聲音形成。

非中心結構

將點從面的中心移開──非中心結構時，我們可以聽到雙重

11.這個問題又牽涉到一個特殊的「現代」問題：一件作品可以純粹機械地產生嗎？若最原始的酬勞性委託工作情形，那麼答案是肯定的。

30

的聲音。

1.點的絕對音。

2.基面上位置的聲音。

第二個聲音，在中心結構時，完全爲沈默所籠罩，這裡再度清楚地出現，並使絕對音變成相對音。

量的繁衍

基面上點的雙重身份當然會造成一個更複雜的結果。重覆是升高內在震撼力的有力方式，同時，是一種原始的節奏，它是任何藝術裡達到原始性合諧的方式。除此外我們這兒有兩個雙音：基面的每個位置和它所屬的聲音及內在的色彩爲一單獨個體。如此，這些看起來不重要的事實，却帶來沒有預料到的複雜結果。

所舉例子的成份是：

元素：2個點十面。

結果：1.點的內在聲音。

　　　2.聲音的重覆。

　　　3.第一個點的雙音。

　　　4.第二個點的雙音。

　　　5.所有這些音色構成的合聲。

此外，點是一個複雜的一體（它的大小十形），可以想像的，當面上的點不斷增加，這些音色累積起來，會產生多麼洶湧的聲浪！—即使這些點完全一致，也是一樣。而當聲浪的發展不斷加入愈來愈不一致的大小和不一樣的形時，它會如何向外擴散？

自然

另一個不被混淆的國度—自然裡，點的累積常常出現，它

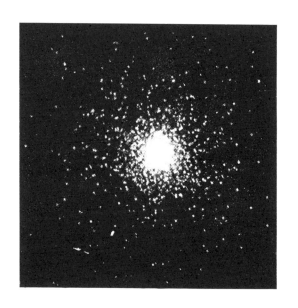

圖5.赫鳩勒斯星群(選自一般天文學)

們具有目的上或機能上的必要性。這些自然形體，實際上就是小小的空間體，它和抽象（幾何）點的關係與繪畫同。總之，另方面，整個宇宙，可以視之爲一個封閉的宇宙構成，由許多永遠獨立的、完整的點構成結合起來的，這些點構成又是由更小的點組成，而點，另一方面，又回到它幾何本質的原始情況。這是幾何點的複合體，它們依不同的法則塑形，漂盪在幾何的無限裡。最小的，封閉而且向心的造型，對沒有防備的眼睛來說，確是像點，它們彼此繫著若有若無的關係。有的看起來像卵型，而且，如果我們將這個漂亮、晶瑩、象牙似的罌粟（最後它是一個大球點）打開，會發現在

32

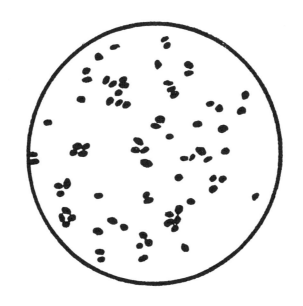

亞硝酸鹽的一千個細胞放大圖（選自「今日文化」）．圖6

這溫暖的球體內部，竟是由成羣的灰藍色點很規律地構成的，這些點又隱含有繁衍的力量，像繪畫的點一樣。

有時，這些形在自然裡，是由於上面提及的那些複合體的分裂或瓦解而產生，也就是說，爲幾何原型的先聲。如果一個荒漠是由點狀的沙形成的沙海，這些〝死〞點具有不可抗拒、風暴似的流動力，夠令人震驚。即使在大自然裡，點也是一個反求諸己的東西，充滿各種可能性。（見圖5、6）

其他的藝術

點在任何藝術裡都有，它所包含的力，將會愈來愈受藝術

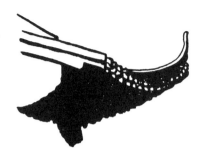

圖7.靈隱寺外城門(「中國」Bernd Melchers著)

家的重視。它的意義，今日仍無法預料到。

雕塑建築

在雕塑和建築裡，點是面與面相切而產生。它是一個空間一個角的終止點，另方面，也是面產生的核心點。

面可流向它，也可由它出發。歌德式建築裡，點在尖端的應用，正如在中國建築裡，經常利用一條曲線彎延至一個點上，而強調出它的立體感。我們彷彿聽到簡短而清晰的敲擊聲，它是空間的形體溶入整個建築四周環境的過程所發出的。這種建築類型使人想到，它是有意地使用點。點在這裡，有計劃地分配，而且構成上都呈尖狀。尖＝點。（圖7、8）

舞蹈

古老芭蕾舞型式裡就有「點」這個術語。踮著腳尖走路，身後留下的就是一串串的點號。芭蕾舞者跳躍時，也應用點；跳高時，把頭抬高，下降時，腳尖著地，而頭朝下。現代舞裡的跳躍方式，有的意義與古典芭蕾相對。以前的跳躍塑造一條垂直線，而現代的，却有時以五個尖點——頭、雙手、兩腳，塑造一塊五角形面。同時，十根手指也劃出十個小

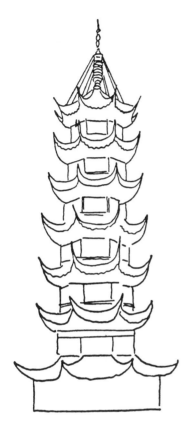

上海　龍美塔（建於1411年）．圖8

點（如圖９），還有像眼神的凝視或其他簡短的動作，都可
以視爲點。總之，不管主動或被動的打點，都和點的音樂形
式有關。

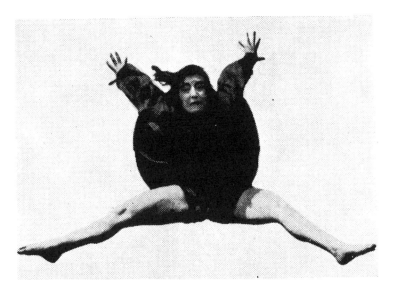

圖9.舞者　帕魯卡的跳躍

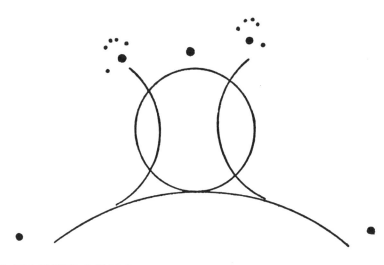

圖10.圖九跳躍的分析圖表

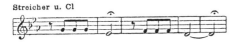

<div style="text-align:right">貝多芬第五交響曲(第一節)。圖11</div>

<div style="text-align:right">上圖翻譯成點的情形</div>

音樂

除了剛已提過的銅鼓和三角器，還有許多種樂器（尤其是打擊樂器）可以表現出點，而鋼琴只要藉著聲音點的並奏和連奏就可以產生一個完整的曲子。（見圖11） ⑫

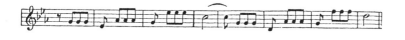

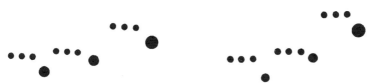

<div style="text-align:right">同一個東西，翻譯成點的表現。圖11</div>

12. 從布魯克納的「壓迫想像」曲可以清楚看到，點對若干音樂家多少發生吸引力，他們清楚地表達了點內在的本質。壓迫想像，它的內在涵意有些從表面就可看出來：「如果這是（指被字跡上或門牌上的點號所驚奇）壓迫性的痙攣，那麼，那個深深鑽到點裏的人，應該不是個瘋子；如果知道布魯克納的性格，尤其他追求知識的方式（包括他的音樂研究），那麼，這種被無限空間的原始統一所吸引，有心理上的意義。他到處尋找最最內在的點，這些點向他展現無窮大，又指向這原始的元素。（「布魯克納」Ernst Kurth博士著，Max Hesses出版社，柏林）。

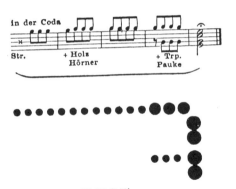

圖11. 同一個東西翻譯成點

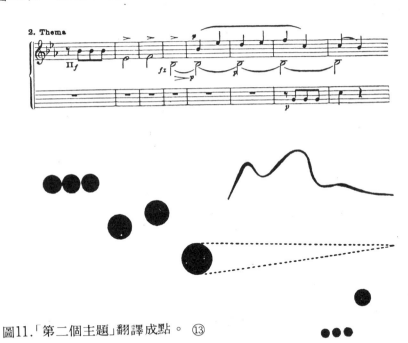

圖11.「第二個主題」翻譯成點。 ⑬

13. Franz V. Hoessling先生,在 翻譯為點上,給我很大的幫助,特此致謝。

38

版畫

在繪畫的特殊部門—版畫裡，點很明顯地發展了它自主的力量：物質工具提供這個力量許多種不同的可能性，例如各式各樣的形和大小，而且塑造無數不同典型的點。

處理

但即使有那麼多不同和差異，也很容易做歸納，我們只要依版畫處理方式的特點說明：

1.蝕刻和尤其是冷針的應用（銅版雕刻）
2.木刻
3.石刻

三種不同的處理方式，所產生的東西，特別是點，顯出極大的差異。

蝕刻

蝕刻，很自然而且很容易地會產生細小黑點。反而，又大又白的點，則必須費功夫，用不同的方式才刻得出。

木刻

木刻，則所有情形完全倒反過來。小白點很容易就產生，大黑點則必須小心，費力地刻。

石刻

石刻，兩種情形差不多，也較不費力。

同樣的，三種不同處理，在修改時，也有不同的可能性：嚴格地說，蝕刻一旦刻下去，要修改幾乎不可能，木刻則看情形而定，石刻則不受限制。

氣氛

這三種處理方式比較一下，很明顯的，白刻必然是最後發明的。其實是今天才發明的。但容易並不是說毫不費力就可以完成。容易產生，容易修改，這兩項特質，最符合今天的需要。而今天也只是明日的跳板。也只有具備這項特質，它才能平心靜氣地被接受。

任何自然的區別，都不單是表面上的，也不容許如此，它必須指出一個更深刻的涵意，於東西的內在面。即使技術的可能性，也是由於需要而產生，如所有的可能性一樣，不管是〝物質的〞生命（松樹、獅子、星星、蝨子），或〝精神〞的（藝術品、道德裡、科學方法、宗教意念）。

根

任何一個表象的容貌彼此盡管不同，像植物，但它們隱藏的內在却相關。即使這些表象使人眼花撩亂，它們還是可以依內在需要性追溯到同一個根。

歧途

依此，我們認識了區別的價值，它們基本上都是有原因和目的的。若是輕率地處理它，往往會遭到反自然的畸形現象的報復。

這我們可以容易地從版畫窄小的範圍裡觀察到。如果誤解上面所說不同的處理方式，只會產生無效、荒謬的東西，這是由於他的無能，將事物的內在視為外在的結果。就像僵硬的、只具空殼的心靈，沒有潛伏的能力，因此看不見事物的內部，聽不見皮膚下的脈膊。19世紀的版畫家們常因為能以木刻表現鋼筆素描或以白刻表現蝕刻的效果為傲。這其實正

足以證明他們的膚淺。公雞的叫聲，開門的吧咔聲、狗叫聲，都可以用小提琴很人工地模仿出來，但從來不被視爲是藝術。

目的性

這三種版畫的材料和工具應依需要，應用於點上。

材料

紙可以應用於這三種技術。但工具的使用就完全不同，因而有三種不同的處理方式，他們至今仍同時存在。

工具和點的產生

在各種不同的蝕刻裡，今天大家偏愛使用冷針，因爲它不但符合今天快速的要求，又具高度的精確性。這種情形，基面可以保留完全的白，而點或線條深刻在裡頭。使用這種針必須準確地，果斷地刺，痛快的刺進版裡。經這麼短短一刺，點的負版便產生。

針是尖的金屬─冷的。

版是光滑的銅─暖的。

將顏色厚厚地塗在版上，然後抹掉，點就鮮明地顯出來。

印製過程也很強烈。版夾著紙，紙被壓擠一下，吸吮墨色。這個強烈的過程，將顏色和紙緊緊的融合。

如此，小黑點─繪畫的原始元素便產生。

木刻：

工具：刻刀─金屬─冷的。

版：木（例如黃楊木）─暖的。

點的產生，並不是工具接直挖出來，而是以圍堵法，像一個要塞四周的壕溝。而又得防範，以免傷害到它。然後將它

周圍清除掉，點於是產生。

　　顏色則必須塗在表面上，塗滿整個點，不塗四周。這裡，用看的就可知印刷後會有什麼效果。

　　印製的進行是和緩的。紙不能壓得太緊，必須輕輕的在表面上。點不是在紙裏，而是在紙面上。而深挖進面裏的感覺，則由內在的力表現出來了。

石刻：

　　版：石頭，一種難以形容的黃色調，一暖的。

　　工具：筆尖、粉筆、毛筆，任何不同大小點狀的東西。最後，還要噴槍。最多樣，最具彈性。

　　顏色只留在表面上，它和版的接觸不強，因此，只要輕輕一磨，就可除去─版又回到它貞潔的情況。點也可以一下就產生，不費絲毫力氣和時間，只要在表面上微微一擦，就產生了。

　　印製過程非常短促。紙舖在版上，但只有內容的部份會印出來。

　　點那麼容易地就落在紙上，所以如果它很容易地就消失，也沒有什麼好驚訝的。

　　點附著的情形：

蝕刻─在紙裡

木刻─在紙裡及紙面上

石刻─紙面上

三種版畫方式以此區別，也以此糾纏不清。

　　點雖然只是點，但因此卻有不同容貌，不同的表情。

因素質感（Faktur，指經由處理而產生的質感）

　　最後要討論的是〝因素〞這個特殊問題。

　　〝因素質感〞指的是元素與元素間外在的結合方式及其與

基面結合關係。概括地說，主要有三個因素：

1.基面類型，是光滑、粗糙、平面或立體等。
2.工具種類，今日繪畫裡普遍地以不同工具取代畫筆。
3.著色方式，是鬆散或緊密，是針刺或噴灑式等。色彩的固著力也視所用材料而定。⑭

　　在點這個小範圍裡，也可看到因素質感的可能性。（圖12、13）這裡盡管這些極小的元素密集在一起，但製作的方式仍然很重要，因為點的聲音由於製造的方式，而略有不同的色彩。

　　因此可以看到：

1.點的個性視使用工具及其與面的關係(這裡指版的樣式)。
2.點的個性接觸面的關係（這裡指紙）。
3.點的個性受這個面本身的影響（這裡指紙的光滑、粒狀、紋狀、粗糙）。

　　如果點的密集是必要的，那麼上面所談三種情形又由於生產方式的不同而更形複雜。不管這個密集法是用手或機械產生（各種噴灑方式）。

　　當然，所有這些，在繪畫裡扮演更吃重的角色—區別在於繪畫媒介的特性上，它有比版畫更豐富的因素質感可能性。但即使在版畫這個小範圍裡，因素質感的問題就頗具意義。因素質感，應該有目的地使用。也就是說，因素，不可以本身就是目的，它必須具有構成上的目的，像元素一樣，否則會產生內在的不協調，形式凌駕於目的。外在的高於內在的—做作。

14.這個問題，這裏無法詳細談。

圖12.自由點形成的中心複合體

抽象藝術

　　在這情形裡可見到〝物象〞和抽象藝術的區別。前者元素的聲音隱藏在自身裡，被擠壓。抽象藝術，聲音則毫不保留地流露出來。這些小小的點就是不可否認的證明。

　　〝物象〞版畫有一種是針刺的，由許多點形成（最有名的例子是〝耶穌的頭像〞），這些點形成線狀。很顯然的，如

果點的應用不當，受物象的種種牽制，它的聲音就會變弱，變成半死不活的東西。 ⑮

　　抽象藝術也必須有它的目的性和構成性，這不須再多說。

內在的力量

　　所有這裡關於點所談的，是在分析封閉穩定的點。它大小的改變連帶的會影響質的改變。在這種情形裏不斷向外擴張，離開它的中心，集中張力便漸漸減低。

由小點組成的大點（噴槍式）．圖13

15．另一個完全不同的情形是，將面完全打碎爲點狀。這是由於技術上的需要。例如鋅版印刷，網狀由一個一個點形成的。這時點不是獨立的角色，相反的，在印刷過程裏，得盡技術上之所能，要使點看不出來。

外來的力

　　另外還有在點之外產生的力，它把往面裏滲透的點攫住，拔出，把它丟在面的表面上，使之成爲朝向某方的點。點的集中力因此消失，失去原有的生命；但却獲得新生命。如此產生一個新的、有自己法則的本質，即線。

線

幾何線是看不見的東西，它是點移動的軌跡，是點的結果。它由於運動產生—它已不是穩定、封閉的點。從靜態跳到動態。

線因此和繪畫的原始元素——點完全相反，更正確的說它是一個次要的元素。

產生

使點變成線的外力有許多種。線的不同也依這外力的數量和它們的關係而定。

但所有線型可歸納為兩種：

1.一個外力形式。

2.二個外力形式。

 a.一個外力一次或多次輪換地作用。

 b.二個力同時作用。

直線

當一個外力不使點轉向移動時，便產生第一個線的類型。它的方向不變時，這條線就有直線的傾向，向無窮處延伸。

這是直線，它的張力表現出無盡運動可能性的最簡形式。

一般用的「運動」這個字眼，我以「張力」來代替。一般的觀念都不太精確，容易發生錯誤，對術語常被誤解。「張力」是元素的內在力量，是「運動」的一部份而已。第二部份是「方向」，它也由「運動」所確定。繪畫的元素是運動產生的具體結果，而且以這種形式：

1.張力。

2.方向。

這個劃分同時是用來區別不同元素類型的基礎。例如點、線；點帶有張力，而沒有方向。線不但有張力，也有方向。如果直線只有張力，那麼，就沒有所謂水平線、垂直線這種名詞。同樣的道理，可以完全應用在色彩分析上；有些色彩具有張力方向，和其他色彩不同。⑯

直線，我們知道主要有三種類型，其他只是略爲變化而已。

1.線，最簡單的是地平線。想像裏，它是一條直線，或者是人所站立的平面。地平線也是一個冷而穩的基面，它可以向各個方向平坦地延伸下去。冷和平，是這個線的基本調子。它可說是無盡的冷性運動的最簡形式。

2.與前者相反，並與之成直角形的是垂直線，它伸向高處，取代前者的平坦，它是暖的，代替前者的冷。因此，垂直線是最簡的無盡暖性運動之形式。

3.第三種典型是對角線，它的形狀是上面兩者的變化，因此帶有同等的冷熱。這便是它的基本調子。所以，是冷熱無限運動的最簡形式。（圖14、15）

16. 請參閱例如「藝術的精神性」書裏，關於黃藍色彩的特徵。觀念的小心應用，在分析圖形時，非常重要，這裏「方向」仍是決定性的角色。我們必須遺憾地說，繪畫裏最缺乏精確的術語，它使得研究工作更形困難，有時甚至不可能。我們必須從最開頭開始，有一本術語字典，是必要條件。莫斯科方面，約在1919左右嘗試過，但卻毫無結果。也許當時時機還不夠成熟。

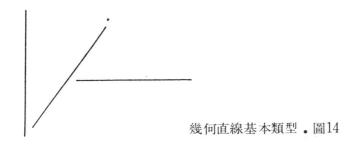

幾何直線基本類型．圖14

圖15.基本線型圖

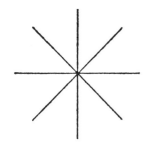

變化的溫度圖表．圖16

溫度

　這三種是最純粹的線形，以溫度來區分：

無止盡的運動

1.冷型

2.暖型

3.冷暖型

無止盡運動的最簡形式

　其餘的線只是對角線稍加變化而來，冷暖傾向決定它內在的聲音。（圖16）

49

面的形成

於是產生一顆星，是沒有直線的接觸點。

這顆星可以愈來愈密，形成一個點狀的中央系，一切面的形成都由此處開展出來。它也是一個軸，所有的線繞著它動，彼此交叉穿梭，而形成一個新的形：圓形面（圖17、18）。

圖17.密集

密集得成形圖 ．18

我們可以注意到線有一個特質：具有形成面的力量。這個力就像鍊子，當鍊子這條線經運動和地面接觸，即產生面。但線形成面還有其他的方式，留待下面再談。

對角線和其他類似對角線的——即所謂自由線間的差異，是溫度上的。自由線的溫度冷暖不平衡。

而且在一個面上，這些自由線有的同一個中心，有的不是。（見圖19、20）因此可以分為兩派：

4.自由線（不平衡）

　　a.中央的

　　b.非中央的

圖19．中央的自由線　　　　　　　　非中央的自由線．圖20

顏色：黃和藍

　　非中央的自由線具有一種能力——它正如彩色，與黑白色
不同。尤其像黃、藍色具有張力——往前往後運動的張力。
單純、呆板的線（地平線、垂直線、對角線，尤其前兩者）
它們的張力只在面上，沒有離面的傾向。自由線，特別是非
中央的自由線和面的關係非常鬆散，它們不和面融合，有時
看起來像穿破了面似的。這些線的點至少沒有面的向心力，
也不具穩定的元素。

　　但在有一定範圍的面上，這種鬆散關係，只有當點自由的
在面上，而沒觸及到邊界時，才有可能。這我們將在〝基面〞
、那章詳談。

　　總而言之，非中央的自由直線的張力和色彩有某種關聯性
。素描和繪畫元素間理所當然的關聯——我們今天已知道到
某種程度了，對未來構成理論非常重要。只有在這條路上，
才可能有計劃、精確地做結構的實驗。而我們的實驗工作被
批評為在惡劣的煙霧裡漫步，它也將會變得比較透明不那麼
令人窒息。

黑和白

　　典型的直線——水平、垂直線，若與色彩相比，就像黑白兩色。如這兩色（不久前還被稱爲〝無色〞。今天的人已經不再這麼沒概念了）爲沈默的色彩這兩種線也可稱爲沈默線。不管在那裏，它的聲音都保持最低限度：沈默，或者頂多只有細細的耳語和靜寂。黑和白，於色環之外，⑰水平和垂直線在線裏，據有一特殊位置。當它們在中心位置時，不可能被重複，非常孤單。　　。

　　如果從溫度上談黑白。白色當然比黑色暖。絕對黑，內在却一定冷。水平色階，從白排到黑（見圖21）不是沒有道理：從高處慢慢自然地滑向低處（圖22）。

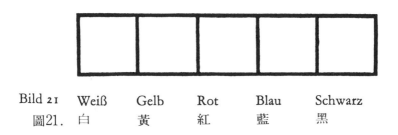

| Bild 21 | Weiß | Gelb | Rot | Blau | Schwarz |
| 圖21. | 白 | 黃 | 紅 | 藍 | 黑 |

17. 請參閱「藝術的精神性」書裏，黑象徵死，白象徵生的部份。同樣的，我們可以將水平、垂直換成平和高。前者平躺，後者從站、走、動，最後爬向高處。負荷的一成長的；被動的一主動的；相對於陰性一陽性。

<div align="right">圖22</div>

　　下面便以黑白來表示元素的高低，這樣，談水平、垂直時
也比較方便些。

　　〝今天〞的人們完全被外在的所矇蔽，內在對他們而言是
死的。這已是末路窮途，再下去就如以前所說的墮落，而今
天保留的說，是走進死巷。現代人尋找內在的安寧，因為他
被外在震耳欲聾，而相信安寧只有在內在的沈默裏才有。換
句話說，只喜歡水平垂直，結果是，傾向於黑與白。繪畫裏
已有幾個這樣的先例。但將水平垂直和黑白一起使用，則還
沒有過。然後一切就浸泡在沈默裏，而只有外在的噪音會動
搖世界。⑱

18.這種特殊現象，會有一個強烈的反應產生。但是它不會像
今天若干情形一樣，老是回到歷史裏尋找援助。從過去的幾
十年裏，我們可以觀察到，多少次在歷史裏逃避的情形──
希臘的「古典」、義大利的文藝復興、晚期羅馬「原始」藝
術（包括野蠻的意思）。現在，在德國有「老的大師們」，
在蘇俄是聖像畫等等。而法國則小心翼翼地在「今日」裏環
顧「昨日」和、落入深淵的德國和蘇俄大異其趣。未來對「
現代」人來說，是空的。

它們的關係並不是完全相等，而是平行，如下面的情形：

素描型　　　繪畫型

直線：　　　原色：

1.水平線　　黑

2.垂直線　　白

3.對角線　　紅（或灰或綠）⑲

4.自由線　　黃和藍

紅

平行關係：對角線—紅。這裏無法詳細證明這個論點，只能簡短地說：紅色⑳的特性，和黃藍色不同，它穩穩地盤據面上；與黑白不同的是，它帶有沸騰的張力。對角線與自由線的差別也在於它穩立於面上，和水平垂直線不同的也由於它具有較大的內在張力。

原始聲音

在方形中心的點，上面解釋為點和面的合階聲。它是繪畫表現方式的原始圖形。再稍複雜化，就是水平、垂直線位於方形中央的情形。這兩條直線如上面所說，是孤單的生命，它們沒有被重複的可能，因此具有強烈、無法被蓋過的聲音，這就是線的原聲。

這個結構因此是線表現的原型，或線構成原的型。（圖23）

19.紅、灰和綠在不同的關係裏，相互平行。紅和綠是從黃到藍的過程，灰是從黑到白等。這屬於色彩理論，請參考「藝術的精神性」一書。

20.請看「藝術的精神性」。

它是一個大方形，被切割成四個小方形。這是面切割最簡單的方式。

　　全部張力是由六個冷元素，六個暖元素＝12個元素構成。下一步，從簡要的點圖到簡要的線圖則有令人驚奇的繁衍方式：從一個聲音忽然一躍為12個聲音。這12個聲音又是由 4 個面＋ 2 個線＝ 6 個聲音所組成。這樣的 6 個冷、加上這 6

圖23

個暖，於是形成12個。

　　這個例子原屬於構成理論，這兒特別提出來，目的是為了指出簡單的元素基本的放置一起時相互的影響力。雖然〝基本的〞是一個不精確，有伸縮性的觀念，它是〝相對〞的。亦即，我們容易去圍限複雜的，而只應用那些基本的。但盡管如此，這個實驗與觀察是唯一可以找到繪畫本質的方式，這個本質是構成的目的。〝實證〞科學也應用這種方法。因此雖然它有點誇張、偏頗，但卻先得到了一個外在的秩序，並藉著今天尖端的分析深入到基本的元素裡。這樣最後終於會呈現出豐富、有秩序的哲學資料，並且遲早有個綜合性的

結果。同樣的路徑，是藝術研究必經的，但它在一開始得將內外結合。

詩和戲劇

從水平慢慢轉變爲自由的反中心線，冷冽的詩意便漸漸暖和，直到產生戲劇感。而它的詩意依然強烈——直線的領域整個都是詩的，這是由於僅有的一個力從外作用的結果。這個戲劇性除了帶有移動的聲音外（反中心的），還帶有相互衝撞的聲音，因此，它至少有兩種力。

這兩種力對線的作用有兩種情形：

1.兩個力相抵消　　　　　交替性作用。
2.兩個力一起發生作用　　同時發生作用。

顯然，第二種情形是相當ヽ熱ヽ的，尤其整個事件可以視爲是很多相互抵消力的結果。

這種戲劇性不斷升高，直到產生戲劇線。

如此，線的國度，從冷冽的詩到熱烈的戲劇都涵蓋一身。

線的翻譯

當然，每個外在和內在世界的表象都有一個線性的表現方式——一種翻譯方式。㉑

21.除了這種直覺式的翻譯外，也應像實驗性的試驗一樣，有計劃地做些研究。值得建議的是，將翻譯出來的圖象，檢查一下它詩和戲劇性的內涵，然後以一個合適的線形表之。此外，檢查那些已經「翻譯出來的東西」，也可以得到若干答案。音樂裏有無數這種翻譯：表現自然現象的音樂，將其他藝術作品翻譯成音樂等。蘇俄的作曲家A. A. Schenschin在這方面做過重要的嘗試——將李斯特的「朝聖者的呻吟」和米蓋朗基羅的Pensieroso 及拉菲爾的Sposalizio 放在一起。

符合這兩種方式的結果是：

		力	結果
	點	1.兩者交替	角曲線
		2.兩者同時	彎曲線（弧線）

曲線

　　曲線或折線。

　　這裏，角的形成是由於直線壓擠在一起，所以，屬於第I
欄，但卻是B種情形。角的形成是由兩個力經由下面的方式
產生（圖24）：

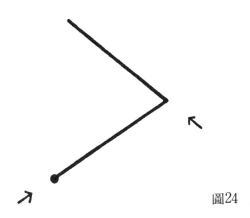

圖24

角

　　最簡單的曲線由兩個部份組成，它是兩個力相碰撞所產生
的。這簡單的過程造成直線和曲線的不同：曲線有強烈面的
感覺，它本身就具有面感。面的形成，曲線是橋樑。無數的
曲線，它們的差異只是在於角度的大小，大致可以分為三種：

a 銳角—45°

b 直角——90°

c 鈍角——135°

其他的都不過是銳角或鈍角的變化、度數或大或小。它們是非典型的銳角或鈍角。因此，我們可以再添入另一種：

d 自由角

直角在大小上最孤單，它只能在方向上改變。相接的直角只能有四個—小大端相接，形成十字架，邊線相接，就形成四方形。

水平——垂直交叉，是一冷一暖組成，只有水平和垂直位於中央時才可能。所以直角的溫度是帶冷的暖，或帶暖的冷，依它所指的方向而定。在「基面」，我們將進一步談。

長度

簡單的曲線，再下一步是，區分各部的長短-——這決定不同類型的基調。

絕對聲音

一個形的絕對聲音視三個不同的條件而定：

1.直線的聲音，有如上所說的變化（圖25）

2.偏向有強烈張力的聲音（圖26）

3.偏向其有征服了面的聲音（圖27）

三音

這三個音可以結合成一個三音，它們也可以各自獨立或將三個音分為兩組，視整體結構而定：這三個音不可能完全被抹去，頂多某個音較強時，壓過了另一個音。

三種角度類型裏，最客觀的是直角，也最冷，它毫無餘剩

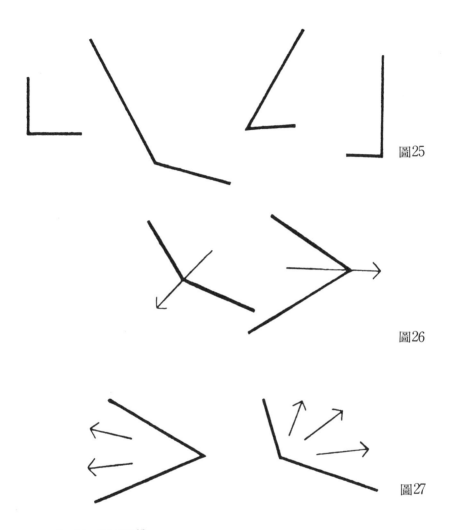

圖25

圖26

圖27

的將方形切成四部份。

　　張力最大的是銳角，也最暖。它將面切成八個部份。

　　直角再張開，張力就變弱，征服的面積相對的增大，但卻不會等分這個平面。

三個聲音

因此，這三個不同的形，形成不同的三個聲音：

1. 冷而具有統治力
2. 尖銳、極活躍
3. 魯鈍、軟弱和被動

這三種聲音，這三種角度，正好是藝術創作，美麗的圖象翻譯。

1. 內在思想（視覺）的尖銳和極活躍
2. 大師式的冷和節制性
3. 完成作品後不滿的感覺和感覺到自己的弱點（藝術家們稱爲「癱瘓」）

角和色彩

上面談到四個直角形成一個方形。這裏只能夠略提到它和繪畫元素的關係，更不能不談的是，角和色彩的平行關係。

方形冷而暖和它具有面的性格，使人直接想到紅色——它介於黃、藍之間，具有冷而暖的特質。㉒方形常被畫成紅色，不是沒有理由的。所以，將直角比做紅色也不無道理。

在d型的角裏，必須特別提到一個特殊的角度，介於直角和銳角之間的——60°角（直角減30或銳角加15）。當兩個這種角，邊線相連接，就形成等邊三角形，具有三個尖銳、活躍的角，像黃色㉓。因此銳角常帶有黃色的特質。

當鈍角的侵略性、衝刺力、溫度漸漸消失，幾近於一條無角度線，正如我們下面將談到的，就形成圓——第三種基本形。鈍角的被動性和缺乏張力，使它帶有藍色味道。

22.見「藝術的精神性」。
23.同22。

由此我們可以接著說，角度愈尖愈銳，它的溫度愈高。而愈走向紅色直角時，它的溫度愈下降，直到鈍角（150°）產生——典型的藍色角，它暗示著弧線，直到形成圓。這情形可以下面的圖表之：

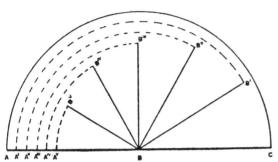

典型的角⇄色彩的系統．圖28

於是產生：

A ˇ B B ˇ ……黃　　　　銳角

A ⅣB B Ⅳ……橘

A ⅢB B Ⅲ……紅　　　　直角

A ⅠB B Ⅱ……紫

A ⅠB B Ⅰ……藍　　　　鈍角

30°角之後，就漸漸傾向直線：

A B C ……黑色　　水平線

角度量．圖29

61

面和色

　　但典型角可以再發展成面，自然形成線——面——色的關係，所以產生下面的表：

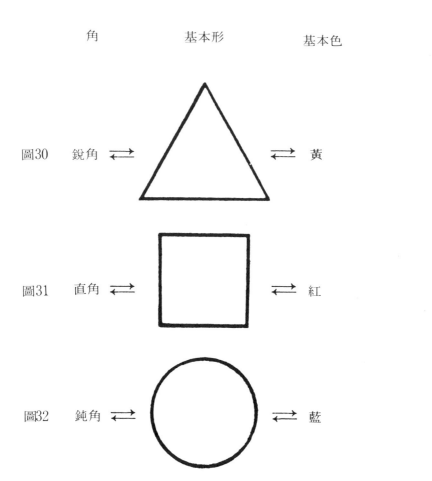

角　　　　　　　基本形　　　　　　基本色

圖30　銳角 ⇌ 黃

圖31　直角 ⇌ 紅

圖32　鈍角 ⇌ 藍

　　如果這個及上面的平行關係是對的，我們就更可推論說：

62

這些成份的聲音和特性，在各個情形裏又會產生一些不同的特質，是第一個所沒有的。 在科學裏也有同樣的情形，例如化學，大家都知道，將成份分解，合併時不一定能產生相同的東西㉔。這裏頭也許有一些我們所仍不知的法則在，例如：

線和色

線	色	溫度和光線
水平	黑	＝ 藍
垂直	白	＝ 黃
對角	灰，綠	＝ 紅

面和成份

面	成份		總數產生第三個基色
三角形	水平 黑＝藍	對角 紅	黃
方　形	水平 黑＝藍	垂直 白＝黃	紅
	張力（視爲成份）		
圓　形 ㉕	主動 ＝ 黃 被動 ＝ 紅		藍

24.化學裏，類似的情形，他們不用＝，而以→代替，表示關係性。我所要做的，便是將繪畫裏元素間的「組織」關係找出來，並以⇆表之，同時也證明出有些不可能，或完全相等的情形。即使犯了錯誤，也不要害怕，因爲眞理有時是從錯誤裏發現的。

25.圓的起源，將在弧線的分析裏進一步地說明。圓在這三個基形裏，是個特例，因爲直線無法成爲圓。

所以總數，會產生成份裏平衡所缺的東西。因此成份從總數裏產生一線從面裏產生，反之亦是。藝術實際的工作，可以證實這個規則。例如黑白繪畫裏，只有點和線，如果加上一塊面（或許多面），視覺上會覺得平衡一點：輕的需要重的。彩色繪畫，這種需要更加明顯，這是每個畫家都清楚的。

方法

　　這個觀察的目的是，試著把精確的規則列出來。對我同樣重要的是，帶起對理論方法上的討論。藝術分析的方法，到現在仍然太隨便，也太個人化。未來我們需要一個客觀、準確的標準，這樣，集體的藝術研究工作才是可能的。像任何一門東西，這裏也需要有各種不同才華的人，而每個人只能盡自己的力量做，也因此有一個為大家所認同的工作方向非常重要。到處都有人構想著一個有計劃性的藝術研究院，這個構想不久一定會在每個國家實現。

國際藝術研究院

　　我們可以毫不誇張地說，一個建立在廣大基礎上的藝術科學，必具有國際性。純粹歐洲的藝術理論雖然很有趣，但卻太單薄，不單地理上或其他外在條件上的不同，〝國家〞內涵的不同也對藝術有不同的影響。明顯而相對的例子如，我們穿黑色的喪服而中國人穿白色的㉖。沒有比〝黑和白〞更大的對比了，好比〝天堂和地獄〞。這兩個色彩之間一定有深一層的─也因此不為人所知的關係。兩色都代表沈默，單這個例子，中國人和歐洲人內在的差異就顯得非常強烈。我們基督徒，依千年來的基督教義，視死亡為決然的沈默，而非基督的中國人，將沈默當做新的語言的前奏，或如我所說的〝誕生〞。㉗

國家的、是很大的問題，它常常被歪曲，或者只被看到表面經濟上的東西，因此，反面的東西強烈地被呈現出來，而真正的一面卻全然被掩蓋。而只有以後者出發，國家們才有和諧的局面。也許藝術——在科學的路上，能不知不覺中或無意間使這似乎了無希望的情形和諧化，組織一個國際藝術研究所可以做為先導。

複雜的角形

再怎麼簡單形式的角形，除了構成它的兩條線外，再加上其他的線，就會複雜化。這時點就不只有兩個衝擊，而有許多個，但它仍是由於兩個相互抵消的力造成。典型的多角線是由許多等長的直線直角排列而成，之後我們可將無數的多線角分成兩點說明：

1.由銳角、直角、鈍角和自由角連接而成。
2.每條線不等長。

26.需要多方面精確的觀察而得的區別，不只是「國家」的區分，應該還有「種族」的。如果能夠精確、有計劃地進行研究，那麼，不需費很大的困難，就可確立它。但在細部方面，它們常有事先沒預料到的重要性。這些細部有時無法克服障礙——在一個文化的初期，細部常受影響，而做些外在的模仿，因而阻礙了它日後的發展。另一方面，計劃性的工作，常忽略了純粹外在的現象，因此理論工作，就沒有處理它。若以全然的「實證」態度進行，就不可能發生這種情形。即使在這種「簡單的」情形裏，如果用單方面的態度來處理它，自然也只能得到單方面的結果。如果認為，一個民族是由於「偶然」的因素，而在某個決定它日後發展的地理位置紮根下來，是非常短視的。同樣的，如果聲稱民族自己所造成的政治、經濟條件，會領導他的創造力，是不足為憑的。創造力的目標是內在的——內在的無法從外在剝取下來。
27.參閱「藝術的精神性」。

也就是說，一條多角線可以由不同的部份組成——從最簡單的到最複雜的。

　　一羣鈍角，等長或不等長的，劃爲相等或不等的銳角的，或劃爲直角和銳角的等等。（見圖33）

圖33：自由的多曲線

弧線

　　這種線叫鋸齒線，每條線都是直的。銳角形，暗示它的垂直傾向，鈍角形，則暗示水平，但它們相連時，仍擁有無限的運動可能性。

　　如果鈍角相連接，使一個力不斷增強，角度愈來愈大，於是這個形就會壓迫面，尤其使它成爲圓。鈍角線、弧線圓之間的血緣關係不只是外在的，還有內在的性格：鈍角的被動

性，它對周遭的無條件投降，使它不斷地深沈，甚而深沈到和圓同樣的程度。

II

如果兩個力同時對點發生作用，例如一個力不斷往前進，並同時給另一個力予壓力，就會產生弧線，它的基本形態有：
1.簡單弧線

它本來是一條直線，但卻不斷受到旁壓力影響——壓力愈大，曲度就愈大，向外的張力也愈大。如果這壓力夠大，就可使它完全封閉起來。

直線內在的區別在於張力的數目和方式：直線具有兩個原張力，但在弧線裏，它們不帶什作用——因為它的主要張力在弧度上（是第三個張力，但卻勝過前兩個）（見圖34）。

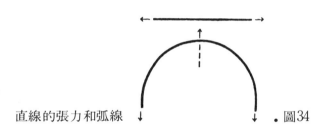

直線的張力和弧線 ．圖34

當角的刺穿力愈來愈弱，它所包含的力就愈大，如果這個力的侵略性較低時，相對的，它的耐力就愈強。角隱含著一股年輕不可一世的氣燄，弧線則是一個成熟、自覺的力。

線的對立

弧線的成熟度和它飽滿、富彈性的聲音，使我們視它一而不是角形—曲線為直線的對立：弧線的產生和它因而所有的

個性，都為直線所無，因此，我們可以推論說：直線和弧線是線型裏基本的對立線。（圖35）。

角形曲線必須視為一個中間的元素：出生—年輕—成熟。

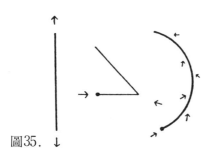

圖35.

面

直線完全否定面的可能性，弧線則帶有面的傾向。當兩種力在毫無改變的情況下不斷延伸，遲早終點會和起點會合。起始、終止，了無痕跡，因此產生最不穩定、也最穩定的面——圓。（圖36）㉘

28. 不斷地從圓規則地分離，就形成螺旋形（圖37），內在的力等量地作用，超過外在作用力。螺旋因此是以相同的距離不斷脫離圓的軌道。對繪畫而言，除了這個差異外，還可觀察到一個更根本的區別：螺旋是一條線，而圓卻是一個面。幾何裏，就沒有像繪畫裏的這種區分：除了圓以外，還有橢圓、雙曲線，及類似的面形，都一概稱為線（彎曲線）。這裏所用「弧線」也不符合幾何上的說法。幾何，由於它的需要，必須公式性地分門別類一如拋物線、雙曲線等等，這對繪畫而言却是多餘的。

68

圖36. 圖37

有關面的對立

　　即使直線，它的內在也具有形成面的個性，希望變成一個緊密、封閉的東西。弧線只要有兩個力就形成面。直線卻需要三個力。在這個新的面上，起點和終點不完全消失而且三個力在三個位置上。一個全然沒有直線、沒有角度，另一個是三條直線有三個角─這便是兩個基本的極端對立的面的特徵。它們是面最原始的對立組。

三個元素組

　　現在，很合理的，我們可以確定繪畫三元素──線、面、色的關係，它們實際上是一體，理論上則彼此分開。

直線　　　三角　　　黃
弧線　　　圓　　　　藍
第一組　　第二組　　第三組
三個原始對立組。

圖38．原始對立的平面組

其他的藝術

　　一個藝術的抽象法則，不管是否意識地應用，它都必然和
自然法則相平行。自然和藝術兩者，都給人一種特別的滿足
。基本上，這個抽象法則，在任何藝術裏，都是同樣的。雕
塑、建築㉙要求空間元素，音樂裏有聲音元素，舞蹈裏是運
動元素，詩裏有字㉚，它們都有類似的法則，將內在與外在
的特質結合起來，這個特質就是我所謂的音色。

　　這裏附圖的眞正意義都應該經過仔細的檢查，也許從這些
圖可以做出一個綜合圖來。

　　感性常是來自於直覺的經驗，它誘引我們走出第一步。不
過，單單感覺很容易脫軌，必須再藉助於精確的分析工作，
只有正確的方法㉛，才不使人誤入歧途。

29.雕塑和建築由於基本元素一樣，所以今天常被建築勝利的
　　征服了。

30.這裏對不同藝術的基本元素之稱法，必須視爲暫時的。即
　　使一般的說法也模糊不清。

31.所以，這是必得同時應用直覺和計算的明顯例子。

70

字典

　由於系統性工作的發展，我們又需要一本基礎字典，作爲未來發展的〝文法〞。它最後可以發展爲構成理論，跨越各藝術的疆界，是〝全藝術〞性的。㉜

　一本活潑的語言字典，是不會僵化的，它不斷地在變化：字沈落了、字死亡了；字又誕生，它從遠方，越過邊界加入這個家庭。但一個藝術文法，在今天看起來還很危險。

面

　點上的力，變化愈多，它的方向也愈多，角形的邊長愈不一致，因此，形成的面也愈複雜。變化可以有無窮多種。（圖39）

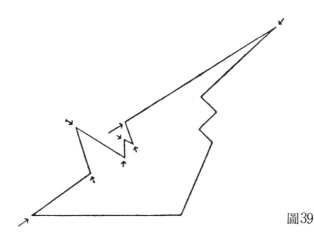

圖39

這裏要區分一下角形曲線的弧線。

面的無盡變化，如果是由弧線形成的，即使這個弧線和圓

32.參閱「藝術的精神性」，還有我在「藍騎士」書裏的「關於舞臺構成」，Piper 出版社，慕尼黑，1912。

牽扯不上，它還是帶有圓的張力。（圖40）

弧線的其他變化可能性，將會再談到。

圖40.

II₂

波浪形

一條複雜的弧線或浪形線能：

1.被幾何的圓規劃分，或

2.自由劃分，或

3.同時用這兩種分割方式

這三種可以用在所有的弧線形裏，可以舉幾個例子證實。

弧線──幾何的──波浪形的：

半徑相同──凹凸壓力相同，往水平方向行進，前進、後退規則地變化。（圖41）

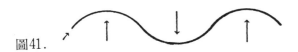

圖41.

弧線——自由波浪形：

上部移動，並往水平向伸展：

1.沒有幾何味，

2.凹凸壓力不規則，張力也不一。（圖42）弧線——自由波
浪形：

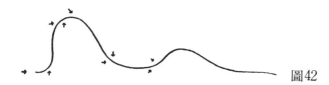

圖42

變化增強，兩個力之間的對抗性更大，突進力極強。（圖
43)

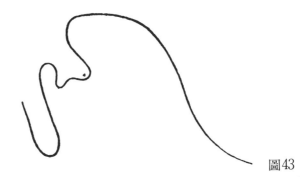

圖43

弧線──自由波浪形：

最後的變化：

1.頂點向左傾──受強勁的凹力作用的結果。

2.線加粗，以強調它的高度。（圖44）

圖44.

弧線──自由波浪形：

一開始上升後，即向右上方豪爽的一跨，然後又向左下方鬆馳下來。四個浪形很有力地由左下向右上排列。（圖45）㉝

33.關於左、右的聲音和張力，將在「基面」那章繼續談。要試驗左右的影響，可以將書擺在鏡子前看看，若要試驗上下的作用，則可以把書倒轉過來。

這個「鏡像」和「倒轉」是件很神祕的事，在構成理論裏，深具意義。

圖46

弧線——幾何的浪形線：

與上面幾何浪形線相反的，它呈垂直向，左右凹凸變化。波浪變小，增加了垂直的張力。半徑，由下到上是 4 、 4 、 4 、 2 、 1 （圖46）

圖45

影響

從所舉的例子，可以歸納出兩種情況：

1. 主動（凸）與被動（凹）力銜接
2. 再加上方向性，
3. 線本身的壓力強度

強調

線的強調是漸進式或即興式的增強減弱，一個簡單例子，就可以把它說的清楚：

圖47：幾何弧線往上升高　　　圖48：同條線，線的強調規則性地變弱，增強了上升的張力。

<div align="right">自由弧線即興式的粗細變化。　圖49</div>

線和面

　　厚度，尤其是短線的變厚，和點的增加有關：但這又如〝什麼地方是線結束，面的開始〞的問題，得不到一個精確的答案。我們如何回答〝河流在什麼地方停止，而海洋開始了？〞的問題。

　　它們的界限非常不清楚，而且不可動搖。一切都視比例而定，點的情形也是，絕對的聲音，被相對性影響，變成不清楚的低低的聲音。但實際上，這種〝走到邊界〞比理論上的，精確多了。㉞〝走到邊界〞是有力又有效的構成表現方式，（也是元素之一）。

34.請參考書後的附圖。

它可以使乾燥死板的構成變得爽快，如果誇張地運用，效果會很好。不過，這依感覺決定。

線和面的一個公認的區分方式，目前還不可能有——這也許和繪畫至今仍處胚胎狀況，沒有什麼進展有關，除非，它是這項藝術的命運。㉟

外在的邊界

線的一個特殊的聲音因素是

4.線外在的稜角

它有時是由線的強調而造成。這時，線的兩個稜角也視為兩條獨立的外線。這只是為理論上的需要而說。

線的外型問題，會使我們聯想點的情形——有光滑的、鋸齒狀的、碎裂的、滾圓的等特質，它引起我們觸覺上的想像，所以，我們更不能疏忽線的外在邊界問題，線給人的觸覺聯想，比點還更多樣。例如一條鋸齒線帶光滑的稜角，光滑的弧線帶鋸齒狀的角，鋸齒狀曲線帶細碎、圓滑的角度等。所有這些特質，都可以應用在線的三種類型——直線、曲線、弧線裏，兩邊的每一個都經過特別的處理。

35 ·「走到邊界」這個方式，當然遠超過繪畫整體元素和應用的線、面問題。例如色彩，把這方法應用得更廣泛，可能性因此更多。基面也用這方式來分析。所有這些表現方式都屬於構成理論的法則。

Ⅲ

●結合線

線的第三種，即最後一種基本形式是第一種形式裏兩種情形的結合，所以叫做結合線。它每一部份的形成，便是它的特性所在：

1.如果衔接一起的部份是幾何式的，就稱爲幾何結合線。

2.如果是自由地結合情形，叫綜合結合線。

3.如果是自由線的結合，叫自由結合線。

從這些不同的特性——它基本上是來自於內在的張力，和產生過程看來，線的始源都是同一個，即力。

構成

力施於物質上，使一個物質活潑起來，它變成張力。張力又讓元素的內在表現出來，元素才是力作用在物質上的實際成果。線是造型裏最簡單和清楚的一種，它的發生是很精確、規則的，因此，應用上，也必須有精確的規則性。所以，構成根本就是將元素裏的張力—即力，精確合於法則的組織起來。

數目

每一種力，它最後的表達方式是數目。數字表達在今天仍然只是理論而已，但卻不可忽略它，因爲我們今天缺乏一個可以衡量它的方式，但遲早一定會發現的。從現在開始，每

一個構成都可以有它的數字表達方式，即使它開始只是一個
〝初稿〞或較大的綜合體。其餘的則需要耐心，將大的綜合
體分化為小小的體。只有達到這種數字的表達方式，我們今
天仍在起步的構成理論才能夠完全實現。這種簡單的數字關
係，在建築、音樂、部份的文學裏，幾千年前就應用了（例
如所羅門王廟），但複雜的關係就沒有數目的表達方式。僅
僅處理簡單的數字關係，是很迷人的，今天的藝術傾向正是
如此。在達到這個階段後，數字關係的複雜化，也會很吸引
人（或更吸引人），並實際應用它。㊱

　　數字表達主要有兩方面：理論上的和應用上的。前者主要
是指法則性的，後者是目的性的。法則是為了使作品的質能
達到最高點──自然性。

線複合體

　　上面我們已將各種線做了分類和分析。而線的不同應用方
式，及其作用；一條線和一線羣或一個線複合體等，這是構
成上的問題，超越了我這裏所談的範圍。但我還是得提幾個
特殊的例子，並就它們的情形談談。所舉的組合情形並不是
唯一的，它們只是一個例子，實際上可以有更複雜的情形。

　　幾個簡單節奏的例子：
圖50：直線的重複，加上重量變化。
圖51：角線的重複。
圖52：角線相向地重複，形成面。
圖53：弧線的重複。

36.請見「藝術的精神性」。

圖50　　　　　　圖51　　　　　　圖52　　　　　圖53

圖54：弧線相向地重複，形成面。

圖55：直線的中央節奏性的重複。

圖56：弧線的中央節奏性的重複。

圖57：一條重弧線加上重複的弧線。

圖58：弧線相對地重複。

圖54　　　　　　　圖55　　　　　　圖56

圖57　　　　　　　　　　圖58

重複

最簡單的情形是，一條直線等距離——最簡單、原始的節奏式的重複（圖59）或者以等倍的距離重複（圖60），或距離不等地重複。（圖61）

第一種重複方式，只是量上的增強，就像音樂裏的情形，一個提琴聲被許多提琴的聲音襯托出來。

第二種重複，不但是量上的增加，也同時強調質上的，音樂裏就像休止符之後，又出現同一個節奏，或以鋼琴來重複，使這一小節有點質上的改變。㊲

較複雜的是第三種，它的節奏較複雜。

角曲線和弧線都可能做較為複雜的結合。

圖62：弧線和角曲線異向地排列一起，兩者的特質產生更強烈的聲音。

37.以另一個音高相同的樂器做重複，應視為彩色的質的重複。

82

一起行進的弧線 •　　圖63

　　這兩種情形（圖63、64）同時是質上和量上的增強，但總是帶有一種軟性、綜合性的味道，它的詩性強過戲劇性。這種相向的方式，當然表現不出對立的聲音。

不一致的走向 •　　圖64

這種基本上是獨立的複合體，當然還有更複雜的例子。但即使更複雜的，也只是構成的可能性裏的一小部份。就像太陽系，不過是宇宙裏的一個點一樣。

構成

構成的一般性和諧，也可以由幾個極端對立的複合體達到。在對立性裏，可以有不和諧的性格在，但盡管如此，它卻在整體和諧上有積極的作用，使作品至少具有和諧的本質。

時間

時間這個元素，在線裏比在點裏的尺度更大。長度就是時間。直線和弧線的時間感也不同，即使長度相同，如果弧線振動頻率愈大，時間就愈長。因此，線裏時間應用可能性非常多面。水平線和垂直線的時間感也不同，即使長度一樣。因此，在實際上，關於長度，也許得用心理學來解釋。因此，純粹線型的構成裏，不可忽略時間這元素，必須把它拿到構成理論裏，仔細檢查一下。

其他的藝術

線如同點，除了繪畫外，也應用在其他的藝術裏。它的本質，多多少少可以在其他藝術的方式裡找到翻譯。

音樂

大家都知道，什麼是音樂的線（見圖11）38 大半樂器都有線的特性。不同樂器表現的音高就是線的寬度：小提琴、笛子、短笛的線是細的，中低音提琴、豎琴的線稍粗。音越低，線愈粗，最粗的是低音喇叭或低音提琴。

除了寬度外，線的色彩也可以由不同樂器表之。

38. 線是由點組織成的。

風琴是典型的線感樂器，像翼型鋼琴屬於點一樣。

可以這麼說，音樂裏，線的表現方式最爲豐富。它不但有空間性，也有精確的時間性，如我們在繪畫裏看到一的般。㊴

時間、空間在這兩個藝術裏如何作用，本身就是一個問題，也許由於之前的區別，而把人給嚇壞了，而將時間—空間，空間—時間，分得太開了。

音樂的最弱到極強都可以用線的精細或明亮度表之。手用在弓上的力，等於手用在筆上的力。尤其有趣的是，樂譜—音樂的版畫圖，不外是點和線的結合。時間性可以從點的色彩（只有黑白兩色，這當然是受媒體的限制），及音符的數目可以看出。它的高度也以線表之，五條水平線是基本構造。值得學習的是，用這樣有限的符號和簡單的方式，就可以將再複雜的音樂清清楚楚地寫在熟巧的眼睛前（間接地又傳到耳朵）。它兩種特性，對其他的藝術而言，非常迷人，難怪繪畫和舞蹈都在找尋自己的記譜方式。總之，只有一條路一即，分析基本元素，以達到自己的圖象表現。㊵

39. 音高的測量，在物理上有特別的機器，它將振動的聲音投射在面上，然後將它畫出來。色彩也可以類似的方法做。在許多重要的情形，今天的藝術科學已經可以將精確的翻譯圖形用在綜合的方法上。

40. 繪畫媒介和其他藝術媒介的關係，及和另一個「世界」的現象的關係，這裏只能很表面地談。尤其是「翻譯」和如何將不同的現象以線（版畫的）和色彩（繪畫的）表現出來，需要專門的研究——線和色彩的表達。基本上，任何一個世界的現象，都有它自己內在的本質，這是不需懷疑的，不管它是暴風雨、巴哈、恐懼、一個宇宙現象、拉菲爾、牙痛、一個「高級」或「低俗」的現象或經驗都好。唯一危險的是，只注意外在的形式，忽略了內涵。

舞蹈

舞蹈時，整個身體都在畫圖，新舞蹈裏，每一根指頭線都有豐富的表情。「現代的」舞蹈家，舞臺上很精確地把線表現出來，因為線是他舞蹈構成裏的一個根本元素（沙卡洛夫Sacharoff）。此外，舞蹈者的身體，甚至指尖，任何一刻，都畫出線的構成帕魯卡（Palucca）。線的應用的確是新的成就，但絕不是現代舞發明的。除了古典芭蕾外，每個民族在舞蹈發展了每個階段，都運用線條。

彫塑和建築

線在雕塑及建築裏所扮演的角色和意義，我們沒有尋求證實，但空間結構便是一個線結構。

藝術科學研究的一項重要職責是，分析建築裏線的應用情形。至少處理不同民族幾件典型的建築，及不同時代的，將之以純粹版畫翻譯出來。這項工作的哲學基礎是，確立這圖象格式和當代精神氣息的關係。最後一章對今天而言，是邏輯及必要的局限於水平垂直上，藉著建築上部的突出，以征服空氣，這也由於今天建材和技術提供了更多更可靠的可能性。這裏所描述的建築原則，依我的術語，應是冷性的暖或暖性的冷，視強調水平或強調垂直而定。照這原則，短短時間裏就有若干重要的作品產生（德國有葛羅畢烏斯，荷蘭有Oud，法國有柯比意，蘇俄是梅林可夫等）。

詩

詩節奏性的造型，可以直線和弧線表之，它具有規律性的變化，以詩行為尺度。詩行除了有精確的長度外，朗誦時，它又會發展出一條音樂旋律線，表現升、降、緊張、鬆弛等變化。這條線基本上是有法可循的，因為它和詩的文學內涵

相關；緊張、鬆弛是這內涵的本性。而這條線可有的變化，則又視朗誦者而定（他有極大的自由）。正如音樂裏，聲音的強度等，都可由演出的藝術家自己決定。像這樣不精確的音樂旋律線，對〝文學性〞的詩而言，不會太危險。要命的是，如果是一首抽象詩因為高價值的線表現出一個本質性、決定性的元素。像這類的詩，應該找到一種記譜方式，像音樂譜一樣，精確地畫出線的高低來。但抽象詩的可能性和界限問題非常複雜。這裏只能提示，抽象藝術亦應被視為一個比具象的更精確的形，形的問題對前者言是根本的問題，對後者反而是次要的。這個區別，我在點的應用裏已經討論過。如上面說的，點是沈默。

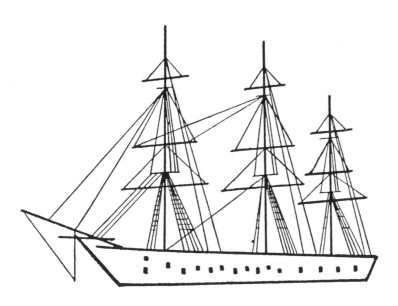

帆船簡圖。線型結構是為了行動之便。（船身和索具） 圖65

技術

　　與藝術相鄰的——工程藝術，及與之相關的技術裏，線具有更重要的意義。（圖65、66）

　　就我所知，巴黎的艾菲爾鐵塔，是最重要的一座以線結構所建的高建築，一線把面排擠到一邊去。㊶

圖67　　Felix Auerbach所繪的物理上電流革新圖。Teubner 出版社。

41・科技裏一個很重要的情形是,以線來表示數字。自動的線調節器（例如氣象上用的），很精確地以圖形表達一個增強或減弱的力量。這種表現方式，使數字的應用減至最低程度——線部份取代了數字。這樣的圖表不但一目了然，外行人讀也沒什麼困難。（圖67）

同樣的方法——用線表示一個發展或片刻的情況——多年來一直應用在統計學上。這些圖表又都必須用手繪製，而且又是無聊、又細膩的工作。這個方法也同樣用在其他的科學上（例如天文學的「光曲線」）。

88

馬達貨船的骨架 • 　圖66

　　線結構裏的點在連接處和有螺絲的地方。這種線─點結構
不是在面上，而是在空間裏（圖68）㊷。

42.電桿──爲遠處傳導電力而設，這個特殊的技術結構，很
　值得學習。（圖69）它給人一種「技術的森林」的印象，看
　起來像「自然和森林」裡被壓扁的棕櫚樹林。這種電桿圖形
　結構主要應用線和點兩個基本元素。

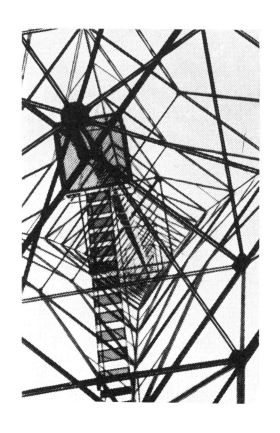

圖68．無線電塔，從下往上看。（莫赫里・那基攝）

結構主義

　　過去幾年的「構成主義」作品，大半是原始形式，而且是空間裏的純粹或抽象結構，而不是實際目的上的應用，這和工程藝術不同，因此我們不得不把它歸納爲「純粹」藝術。這些作品很明顯有力地強調線和點的應用。（圖70）

自然

　　自然界裏，線的應用數不勝數。若要做這方面特別的調查，只有綜合性自然研究者可以勝任。對藝術工作者而言，去看大自然如何應用這些基本元素，非常非常的重要；去看它有那些原素，它們有什麼特質，怎樣造型法。自然的構成法則，目的不是要藝術工作者去模仿它──這一直被誤以爲是自然法則的最大目的，而是，拿它來和藝術的法則相對比的。在這對藝術有決定性的點裏，我們也發現，並置和對立的法則，即平行與對立兩個原則。

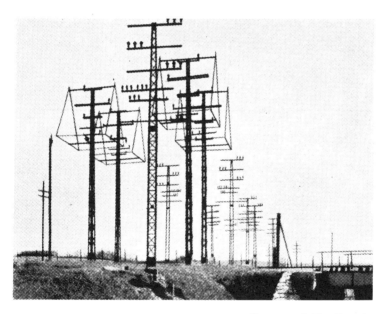

電桿─給人一種「技術的森林」的印象。圖69

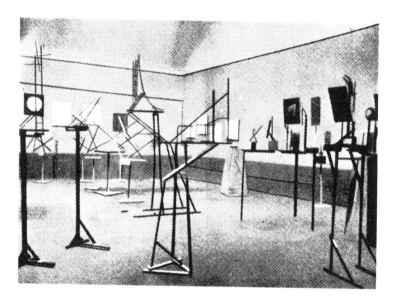

圖70.構成主義作品展會場(1921年)

藝術和自然,這兩個彼此分開,又有獨立生動法則的國度
,最後終會被視爲,世界構成的總體法則,並且,各個單獨
的行動都在說明一個更高的綜合秩序──外在的十內在的。

　　這一點,在抽象藝術裏也愈來愈明顯,它知道自己的權利
和義務,不再倚賴外在自然的表象。這裏我不願回答,是否
具象藝術將外在表象當做內在的目的。將一個國度內在的東
西,無遺地以另一個國度的外在表之,是不可能的。自然裏
,有無數線形的像,礦物、植物,動物世界裏也有很多這樣
的例子。晶體的結構(圖71)就是一個線圖(例如冰晶體則
是面形)。

海棉動物矽質骨針（Trichiten ）一髮狀晶體。「晶體骨　　圖71
架」（O. Lehmann 著：流狀晶體的新世界。）

葉的位置圖（葉子發芽的秩序）「基本螺旋形」　　圖72

圖73　植物「尾巴」的游動。

幾何的及鬆散的結構

　　植物裏種子到根的發展（向下方），到變成莖（向上方）
⑬，是由點到線的發展（圖73），接著，就是複雜的線形組
合了，變成獨立的線形結構，像葉的組織，或者針樹的反中
心結構方式。　（圖74）

43. 葉子發芽有很精確的方式，甚至可以用數學公式表示之一
數學表示在科學裏，它呈現的圖形是螺旋形（圖72），請和
上面的幾何螺旋形比較（圖37）。

鐵線蓮的蕊苞．Katt Both攝（包浩斯）．圖74

　枝條的組織情形，基本原則亦相同，但卻有不同的排列方式（例如，單單樹裏就有樅樹、無花果樹、棗椰樹，或最錯綜複雜的**藤類植物**和其它不同的長條形植物）。有些複合體本身就是一個明確的幾何，很容易使人聯想起幾何結構，例如令人稱奇的**蜘蛛網**，是動物世界的。其它的則相反，是「自由的」自然，它們由自由的線構成，結構鬆散，而且不是精確幾何狀。但這並不就是說，它不穩固、不精確，只有它有另一種形式而已。（圖76）同樣的，**抽象繪畫裏**，也有這兩種結構方式。㊹

藝術和自然的法則間的關係，很難去比較，它們的親屬關係，也許可以用「同一」這個字眼。類似的情形，我們都不可結論說：藝術和自然的不同性，並不在於基本法則上，而在於材料的法則上。但兩者不同的材料、特質也不應忽略：大家耳熟能詳的自然原始元素——細胞，它不斷地，實際地運動著，而繪畫的基本元素——點，與之相反，沒有運動，它是靜止的。

44.過去幾年,繪畫裏精確的幾何結構，對藝術家顯得非常重要，主要有兩個因素：①抽象色彩必要而且自然的應用在「突然」復甦的建築裏。色彩在裏頭，是附屬的角色，無形中為「純粹」繪畫開闢了「水平一垂直」的繪畫方式。②一種也連累繪畫，自然產生的走回元素性的必要。而元素性的東西不只有在元素裏尋找，也應在元素的結構裏找。這個努力，除了藝術外，在整個「新」的人類裏，在各個領域裏，多少都可注意到。這個從原始到複雜的過程，早晚一定會完成的。個人化了的抽象藝術也順從於「自然的法則」，它被迫像自然一樣，從原生質、細胞這些簡單的開始，然後才漸漸發展複雜的組織。抽象藝術今天多少還只是原始的組織。而今天藝術家們繼續的發展，卻只能感覺一個很不確定的輪廓，它吸引他們、刺激他們、當他們放眼未來時，也給他們一點安慰。我們可以請那些懷疑抽象藝術的未來的人，想想「兩棲類」的發展過程，它們顯然距離已發展成熟的脊椎動物很遠，但它們顯示的只是生物的「開束」，而不是結束。

主題式的結構

不同動物的骨架，從最低等到最高等—人，都是線形結構。不談是否「美麗」，但它的多樣性，的確令人驚訝！最令人驚訝的事是，從長頸鹿到蟾蜍，從人到魚，從大象到老鼠，這些變化，沒有不是繞著一個主題的，這些無盡的變化都來自中心結構的原則。這裏，創造力遵循某個自然法則，而排除反中心的。這點在藝術裏則不一樣，對反中心結構完全開放。

閃電的線圖．圖75

藝術和自然

　　手指從手掌生出來，像枝條從支幹生長的情形一樣——依中央發展的原則（圖77）。繪畫裏，一條線也可以自由地存在，不需在外表上屬於某個體，和中心也可以沒有關係——它們的從屬關係是內在的。這個簡單的事實，在分析藝術與自然的關係時，不可低估。㊺

圖76.老鼠「鬆散的」結締組織

45．在這篇範圍狹窄的文章裏，所有的問題都只能蜻蜓點水式的帶過去，它們都屬於構成的理論。這裏要強調的是，不同創造領域的元素都是相同的，它們的差異是表現在結構上的。這裏所舉的例子，就是用來說明它。

脊椎動物的手足　中央結構的末端．圖77

　它們基本的差異是目的上的，或者更準確的說，在於達成目的的方式。而目的，不管是藝術裏或自然裏的，最終，和人有關的，都是一樣的。

　總之，不管怎麼樣，不能把花生殼當花生仁看。

　就方法而論，藝術與自然，關係於人的，有不同的路徑，，它們完全不相干，即使只是個「點」的表現。這區分，應該要搞清楚。

版畫

　每一種情形，都需要自己的媒介，以達成它的造型，而當然是以最經濟的方式為基礎：花最少的力，獲最大的結果。

　在點那章談到「版畫」的材料特質，線的情形也大致一樣。如點的情形：蝕刻線很容易就可產生，木刻必須小心，費力地做出來，石刻則微微附著在表面上。

有趣的是，觀察這三種不同技術，並依其習性和程度來分，結果是：

1. 木刻——面，最容易得到。
2. 蝕刻——點、線。
3. 石刻——點、線、面。

如此大約地將元素和適合它的處理方式就藝術上的利益來劃分。

木刻

1. 毛筆繪畫流行一陣後，跟著，對版畫的低估（或故意地歧視），忽然又流行起這幾乎被人遺忘的德國木刻。木刻原先只被視為次等藝術，直到它不斷成功地開展，甚至創造出德國版畫家的特色。從其它原因來看，主要是它和面緊密的關係，那個時代正特別注意到面——是藝術裏「面的時代」或面的藝術。所以木刻又受到重視。面，當時繪畫主要的表現方式，甚至使得雕塑也走向平面化。今天，我們明顯地看到，這30年前在繪畫和雕塑的發展階段，無意間也影響了建築，造成建築藝術〝忽然〞的復甦。㊻

46. 這是繪畫影響其他藝術最顯著的例子。若就這個題目繼續探討，對藝術的發展史一定有驚人的發現。

線在繪畫裡

當然，繪畫必須再處理它的另一個主要元素—線。在正常的表現媒介的發展裏，一個靜靜的演進，開始時，都被視爲革命，如許多理論家今天還這麼說的，尤其面對繪畫應用了抽象線條時。

這些理論家們，認爲抽象藝術應用在版畫很好，用在繪畫則背道而馳，因此不允許。這個例子正是典型的觀念混淆不清的情形。那些容易分別的（像藝術和自然），總常常被搞得糊里糊塗，而那些彼此相屬的（像繪畫和版畫），卻常常被小心翼翼的分開來。線被視爲「版畫的」元素，卻不可用在繪畫裏。而版畫和繪畫的本質區分卻仍沒發現，甚至那些理論家們，也不能提出說明。

蝕刻

2.能穩穩固定在物質上，而且能製造出很細的線，在已有的技術裏，最精確的就是蝕刻。因此，它又被人從儲藏室裏拿出來。爲了尋找基本的形，必須用最細的線，因爲抽象的看，它在所有線裏，比較「絕對」。

另方面，追求原始的情愫，使得其它的東西被排除，只赤裸地應用一半的形。[47]尤其蝕刻有著色的困難，因此只能表現「素描感」，因此成爲特殊的黑白技術。

47·例如一些立體派作品把色彩完全排除，或把色彩的聲音減至最低程度。

石刻

3.石刻──版畫最後發明的技術，使用上，最具可塑性和彈性。

它的製作快速，版又固定，不易毀損，很符合「我們這個時代的精神」。點、線、面、黑白、彩色都可以很經濟地做出來。由於石頭的可塑性，而且做錯的地方也容易修正──這是木版和蝕版所沒有的，可以在製版之前仍沒有詳細的構圖（例如做試驗時），這正是我們這時代不管外在或內在，最為需要的。

在走向基本原素的路上，必須尋找到點的特質，並使之被瞭解，也是本書的目的之一。石刻便是很好的媒介。⑱

點──寧靜。線──由運動產生的內在運動的張力。交錯或並放一，這兩個元素有自己的「語言」，是文字所不及的。。沒有那些使語言內在的聲音變得乏味和黯淡的「成份」，使繪畫表現成為最儉約和精確的。純粹的形用以表現豐富、生動的內涵。

⑱．必須提一下，這三種方式都有它們的社會價值意義，和社會的形態有很大的關聯。蝕刻具有貴族性，它很難產生好的印刷，而且每次都會失去一些什麼，使得每次的印刷都成為一個善本。木刻比較慷慨、比較均勻，但只有在特殊處理下才適合使用色彩。石刻，相反地，可以不受限制，且可以快速、機械式地生產，而且由於色彩不斷地使用，後來印出來的東西會像手繪的一樣，總之，給圖畫增加了一點什麼。這便是石刻很民主的個性。

面

觀念

　　基面是指物質的面，用來表現作品的內容。

　　一般基面是由兩條水平線和兩條垂直線圍成。因此，它的整個環境是一個獨立的生命。知道水平和垂直線的特性後，我們便知基面的音色是：兩個冷而靜的元素和兩個暖而靜的元素，這雙重寧靜的聲音，使基面帶有寂靜、客觀的聲音。

線組

　　任何一方較強時，即基面較寬或較高時，這客觀的音色會傾向冷或傾向暖。因此，各個元素就具有冷或暖的氣氛。這個氣氛，即使有許多與之對立的元素存在，也無法完全將之改變。這是絕對不能掉以輕心的事實。當然這個事實也提供了許多構成的可能性。例如，一羣積極、向上力爭的張力堆積在冷性的基面（寬形基面），這些張力就會變得愈戲劇性或愈少戲劇性，因為障礙有一股特殊的力量。這種超出邊界的障礙有時會給人一種若痛，無法忍受的感覺。

方形

　　基面類型裏，最客觀的是方形。它的兩組線聲音的力量相等，冷與暖相抵消。

　　將客觀的，而且僅含一最客觀元素的基面並列，會產生一個冷得近乎死亡的結果；根本可以視為死亡的象徵。而我們這個時代，有這樣的例子存在，不是沒有原因的。

但是，將一個全然客觀的元素和一個全然客觀的基面，全然客觀地排列一起，只能相對地看它們。因為，絕對的客觀是不可能的。

基面的本性

它不但和個個元素的本性有關，也受基面的本性影響，這非常重要，它也不受藝術家控制。

這個事實，另方面却可視為極大的構成可能性——把媒介當做目的。

聲音

每個基面，由兩條水平、兩條垂直線構成，有四邊。每一邊都有自己的聲音，超過這暖且冷的安靜界限。因此在暖的靜或冷的靜之外，有第二個聲音，它毫不改變線＝邊界的位置，和它一起。

兩條水平線是上和下，兩條垂直線在左右。

上和下

任何一個生命體，和「上下」都保有一種關係，基面也是，因為它本身也是一個生命體。這或可解釋為「聯想」或把自己的觀察轉移到基面上。但必須假設這個事實有一個深植的根—生命體。對非藝術家而言，這聽起來似乎很陌生。但我們可以假想，藝術家，即使下意識的，可以感覺一個仍未碰的基面的「呼吸」，而他多少意識地感覺到，對這個生命的責任，而且知道，如果他輕率、錯誤地處理這個生命，等於是謀殺。藝術家豐碩這個生命，也知道基面會如何順從、愉快地接受放在正確位置的元素。這個似乎原始而活生生的生物，經由正確的處理，會轉形為一個新的、活潑的生命，

104

而不再原始，並顯露出一個成熟生命的所有特質。

上

「上」給人一種鬆弛、輕鬆、解放、自由的想像。這三個相像的個性，卻又有一點不一樣。鬆弛是密集的相反，因此，愈靠近基面上邊的小面積，就愈顯得零碎。

「輕鬆」使其特質更尖銳化——每個小平面不但彼此遠離，也失去重量，因此負荷力也減低。每一沈重的形在基面上部，因此會顯得特別具有份量。這個沈重的記號，有一個較強烈的聲音。

「自由」給人一種輕易的「運動」印象㊾，張力比較容易展現。「上升」或「降落」也增強。障礙也減至最低程度。

下

「下」則完全相反：密集、沈重、束縛。

愈靠基面下邊，氣氛愈凝重，每一塊小平面愈來愈靠攏，因此愈可輕易地撐住大而重的形。於是這些形失去重量，沈重的記號聲音會漸漸減低。「上升」愈來愈困難——形好像是以暴力拉扯出來的，拉扯的聲音好像都聽得見。它不斷地往上爬，而阻礙的力量卻不斷往下降。運動的自由不斷地被限制，阻礙力達到最高點。

49.像「運動」「上升」「降落」等觀念，是從物質世界來的。在繪畫的基面上，這些字眼指的是元素活潑的張力，它們受基面張力的影響而發生變化。

上、下兩條水平線的個性，一起形成極對立的複音，爲戲劇性的目的，可以更強烈化，例如將重的形擺在下部，輕的放上面。如此，往兩邊的壓力或張力會更大。

相反的，這個個性也可以平衡或減弱，例如用相反的方式：重形在上面，輕形在下面。如果有張力方向的話，也可將之調整爲由下往上或由上往下，這樣也可以產生平衡的效果。

這些可能性可以程式表之：

第 1 種情形——戲劇化

上　基面重　2 ｜ 4
　　形　重　2

　　　　　　　　　　4：8

下　基面重　4 ｜ 8
　　形　重　4

第 2 種情形——平衡

上　基面重　2 ｜ 6
　　形　重　4

　　　　　　　　　6：6

下　基面重　4 ｜ 6
　　形　重　2

也許以後能發現一種可以精確衡量上面這種感覺的方法。那麼，我這粗糙的程式可修改清楚些。但我們所有的衡量方式還太原始，我們今天還無法想像，如何將一個肉眼都看不見的點的重量用數字表之。因爲，「重量」不是指物質的重要，而是內在的力，是張力。

右和左

垂直線是左右兩個邊線。這是暖靜的內在張力，我們想像爲上升的力。

106

所以，伴著兩個不同的冷而靜的，是兩個暖的元素，它們，如原則上想過，不可能同一。

這裏立刻產生問題：我們應將基面的那一邊視為左，那一邊視為右？基面的右邊應是我們的左手邊，它的左邊應是我們的右手邊，其它的東西也是如此。如果真是如此，我們可以把人的特性轉移到基面上，那麼我們就可以定義基面的兩側了。大部份的人右邊比較有發展，也因此較自由，而左邊較有阻礙，受束縛。

但基面的兩邊卻相反。

左

基面的左使人覺得「鬆弛」「輕鬆」「解放」和「自由」。即是「上」的重複，但程度上略有不同。「上部」的「鬆散性」程度相當高，「左邊」稍密，但比起「下」來，又差得很遠。「輕鬆」也不如「上邊」，而重量在「左方」又比「下方」要小很多很多。「解放」和「自由」比起「上方」來，又顯得拘束。

但這些特質的程度即使在「左方」本身，也有很大的不同，從中間往上，聲音愈來愈強，往下則愈弱。「左」又受「上」「下」的影響，這對同時由「左」及「上」「下」形成的角而言，頗具意義。

有這個事實做為基礎，我們很容易可以再舉出其它和人類相互平行的─由下往上愈來愈解放，而且在右側。

所以可以假設說，這個平行是兩種生命的平行，而且基面事實上是須被這樣看待和了解的生命。而在工作中，基面又與藝術家息息相關，未與他脫離。基面對藝術家而言，又像是一個鏡像，左邊在右。因此很清楚的，我仍保留這個說法：基面在這兒不被視為完整作品的一部份來處理，而只是作

品所在的面。㊿

右

如同基面的「左方」和「上」的關連，「右」和「下」也
有某種關係在，它是「下」的延續，但稍弱些，較不那麼密
集、沈重、拘束，但它張力的衝突性卻比「左」還大還密還
硬些。

如同左方，右邊的衝突性也分為兩部份，從中往下，力量
愈強，往上則愈弱。它也影響角度，如我們在「左方」觀察
到的——它的角在右上角和右下角。

文學的

與這兩邊有關的，還有一種特殊的感覺，我們從它特徵的
描述上來說明。這個感覺，帶有一種「文學的」味道，它揭
示了不同藝術間的深厚關係，及所有藝術—甚至可以感覺，
是整個精神領域，有一共同深植的根。這種感覺是人的兩個
唯一的運動可能性的結果，它們雖然有許多不同的變化，到
底還只是兩個。

50.似乎這個看法後來會轉移到對完成的作品上，而且也許不
是對藝術家本身而言，而是對客觀的觀眾而言。藝術家應該
指正這些人。例如當他面對其它藝術家的作品時，自己也變
成一個客觀的觀眾。但是也許這種看法——在我右手邊的才
是「右邊」一事實上不可能。因為我們無法完全排除主觀，
客觀地面對作品。

遠方

往「左」──進入自由─，是走向遠方的運動。往這方向，人們就遠離他習慣的環境。他從因襲的，使其運動僵化的障礙裏解放出來。他呼吸到愈來愈多的空氣。他迎向〝冒險〞。張力向「左」的形，都有〝冒險〞的感覺，這些形的〝運動〞愈來愈密愈快。

家

往右─走向拘束─是「回家」的運動，它的目標是安寧。愈靠右，運動愈遲鈍。所以，向右的形，張力愈小，運動的可能性愈有限。

若要替「上」「下」找一個文學的字眼，就是天和地。

所以，基面的四邊可以這麼表示：

次序	張力	（文學性的）
1.上	往	天空
2.左	往	遠方
3.右	往	家
4.下	往	地上

我們不能只依字面瞭解它們的關係，也尤其不能相信它決定構成的意念。這個表的目的只是，分析基面的張力，並讓人意識到它的存在。這點，就我所知，還沒有弄成一個明確的形式，盡管它對未來的構成理論而言，是極重要的一部份。這裏只能簡單的提示一下，面的組織特性，可以繼續用到空間上。而人們眼前的空間和人們四周的空間，兩個觀念，雖然很像，但還是有點差異。這又得另闢一章來談。

總而言之，接近基面的四周時，可以感覺要某種抗力，將基面與其四周截然地割開。因此，形靠近邊界便受某種影響，這對構成有絕對的重要性。邊界抗力依抗力的程度彼此區

分，可用下圖表之（圖78）

圖78　方形四邊的抗力。

圖79　方形為外在表情；每個各角為90°。

或者也可將抗力翻譯為張力，它的圖形就呈斜角狀。

相對性

這章開頭，我們稱方形為〝最客觀〞的基面形，而後來的分析，卻明顯指出〝客觀〞這字眼，是相對的，而且沒有所謂〝絕對的〞。換句話說，絕對的〝靜〞只有點才有，當它孤立的存在時。

方形的內在表情。這時角度是：60°、80°、90°、130°。　　圖80

弧立的水平線或垂直線可以使換彩色的靜；因為冷、暖是彩色的。所以，方形不可以說是無形的。⑤

靜

在所有的平面形裏，圓最傾向於無色的靜，因為它由兩個永遠等量的力形成，沒有突出的角。圓的中心點，因此是不再孤立的點之最完美的寧靜。

51.方形和紅色顯然相近的關係：方形⇌紅色，並非徒然的。

111

如上面說過的，基面呈現元素基本上有兩種方式：

1. 元素僅物質的在基面上，以襯脫出基面的聲音。

2. 元素和基面關係鬆散，基面似乎不再發聲，好像消失了，而元素飄在沒有精確界線（尤其深度）的空間裏。

這方面的討論，屬於結構和構成理論的範圍。尤其第二種情形——基面消失，只有和各個元素的內在特性一起談時，才能說的清楚。元素往前進或往後退，使基面也往前（往觀者）往後或往深處（遠離觀衆）伸縮。基面像一個手風琴，往兩個方向拉。這個力帶有很強烈濃厚的色彩。⑤

尺寸

如果在方形裏，拉一條對角線，它和水平線便成45°角。若將方形移到另一個直角面裏，這個角就會顯得變大或顯得變小。對角線就顯得較傾向水平線或垂直線。因此，可視它為張力檢定器（圖81）。

圖81.對角線

52.見「藝術的精神性」。

於是產生寬形或長形。在〝物象〞繪畫裏，它們只具有自然主義式的意義，與張力無關。在繪畫學校裏大家都學到，長幅是肖像的尺寸，寬幅是風景的尺寸。⑬這個規矩被巴黎訂下後，傳到德國來。

抽象藝術

顯然地，即使是對角線，或者是水平、垂直的張力有一點點變化，在構成的，尤其抽象的藝術裏，有很決定性的影響。基面上各個形的張力因此有不同的方向，音色也不同。形的複合體也會向上壓擠，或往兩旁拉長。所以，不會選擇尺寸，會使原先好的秩序變得無秩序。

結構

當然，所謂的〝秩序〞不只是指數學性的〝合諧結構〞；所有的元素都放在一個準確的位置上，而且還有依對立原則的結構。例如，向上游動的元素，在寬幅裏就顯得有點障礙，而被戲劇化了。這只是構成理論的一點指引。

其他的張力

兩條對角線相切，即是基面的中心點。由這個點拉出的水平和垂直線，可以直接將基面分割為四等分，每一等分都有一特殊的容貌。它們彼此以尖端交會於中心，張力便由此中心處沿對角方向發射。（圖82）

1、2、3、4表邊界的抗力，a b c d 表四個等分。

53.畫人體素描依自然的需要，用特別長的尺寸。

圖82.張力由中心來

對立

　　這個圖有下面四個結果：

a 部份——張力往１２＝最鬆散的排列

d 部份——張力往３４＝較大的衝突

　　所以a 和d 成對立。

b 部份——張力往１３＝往上方適度的抗力

c 部份——張力往２４＝往下方適度的抗力

　　所以b 和c 彼此對立，但又可以感覺到它們的關係。

　　將所有面的界線抗力聯合起來，可以下圖表出它們的重量
（圖83）。

　　將這兩個事實擺在一起，那麼，那一條對角線是合諧的，
那一條是不合諧的，ｂｃ 或ａｄ ，便很清楚。（圖84）⑭

重量

　　三角形ａｂｃ 顯然很輕鬆地站在另一個三角形上，而三角

54.比較圖80——往右上角傾的軸。

114

形a b b 卻似乎給下面的三角形一股壓力，給它很大的負擔
。這個壓力，尤其集中在d 點上，因此，給人一種錯覺，好
像對角線從a 點往上方移動，這條線離開了中心。和c d 對
角線比較，a d 的張力具複雜的個性——它的對角線傾向上
方。所以這兩條對角線又可這麼說：

c b —— 〝詩〞的張力

d a —— 〝戲劇〞的張力

〝和諧的〞對角線　　圖84

115

圖85　〝不和諧的〞對角線

內容

　　這些說法只如箭頭一般的作用，指出它的內容方向，是從外通達裏頭的橋樑。⑤⑤

　　總之，再說一次：基面的每個位置是獨立的個體，有自己的聲音，自己的色彩。

方法

　　這裏分析基面的方式，原則上是科學方法的一例子，應該對才將開始的藝術研究有所幫助。（這是它理論上的價值）所列舉的例子是實際應用方式的指示。

應用

　　一個簡單的尖形──顯示從線變成面的過程，因此，同時帶有面和線的特質，被放在〝最客觀〞的基面上，朝所討論過的方向，會有什麼結果產生？

55.去探討不同作品裏的對角結構，它的對角方式和繪畫內涵的關係，也是一件很重要的任務。例如我也使用許多不同的對角結構，這是我後來才發覺的。根據上頭的公式，可以例如將「構成一號」（1910）解釋為：cb和da結構，主要強調cb，它是這張圖的主幹。

116

對立

　會有兩組對立產生：

第一組(I)是最極端對立的例子，左邊的形朝往抗力最鬆的方
　　　向，右邊朝往最硬的方向。

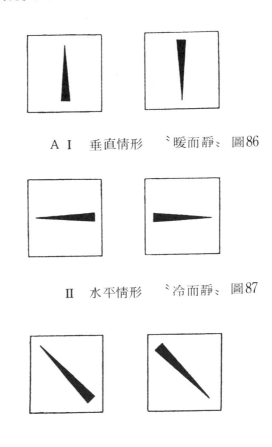

Ａ Ⅰ　　垂直情形　〝暖而靜〞　圖86

Ⅱ　　水平情形　〝冷而靜〞　圖87

Ｂ Ⅰ　　對角情形　〝不和諧的〞　圖88

圖89　II　對角情形　〝和諧的〞

等二組(II)是較柔和的對立例子，兩者都朝往抗力較柔和的方
向，形的張力僅略有所不同。

外在的平行

從這兩種情形，我們發現形和基面的平行關係。但我們只
稱它是外在的平行，因為這裏是以基面的界限為基礎，而不
是它內在的張力。

若又將內在張力基本的結合一起，就對角方向因而又產生
兩組對立：

對立

這兩組對立的主要區別，如同上面 A 裏的兩種情形。

左邊的形往抗力較低的方向，右邊的

上　　形往較堅硬的方向，因此彼此極端對立。

下　　同樣明顯的，下面兩個

是比較柔和的對立情形。

內在的平行

但這樣，ＡＢ對立組的近似關係就完了。後面的例子是內
在的平行關係，因為形的方向隨基面的張力方向。㊶

56.第一種情形裏，形的方向朝普通方形的張力方向。
第二種情形裏，形的方向是和諧的對角線方向。

118

構成　結構

　　這四對便提供了八種不同的，構成性的結構基礎不管是表面的或深藏的。從這些基礎又可分出其他方向的形，或仍屬中心的，或從中心向四方發展。但當然，第一個基礎也可以離開中心，中心根本可以除掉。結構的可能性是無限的。時代、國家的內在氣氛外，還有個人的內涵，三者一起決定構成的〝傾向〞。這個問題我們不在此討論，但約略提一下，過去幾十年來，一下流行集中性構成，一下流行反集中性，這有許多原因，部份是和時代的現象有關，也有其深切的必要性。尤其繪畫裏的變化情結，一個是希望把基面給廢掉，一個是強調基面。

藝術史

　　〝現代的〞藝術史應該詳細處理這個題目。這東西已超過純粹繪畫的範圍，有些若和藝術史一起談，就可以明白。就這方面而言，不久前還都隱藏在深處的東西，今天，許多已顯露出來。

藝術和時代

　　藝術史和文化史（也包括非文化的）的關連，概要地說，有三點：
1. 藝術受制於時代
　　a. 時代很強烈，並且有強烈扼要的內容，藝術便不餘遺力地跟著時代走，或者
　　b. 時代很強烈，但內容卻很零散，藝術跟著時代，也很零落。
2. 藝術由於種種原因，與時代對立，並表現對立的可能性。
3. 藝術跨過時代的界限，並且預示未來。

例子

再稍提示一下，今天基礎結構性的潮流都包含在所談過的原則裏有很精確形式的美國「反集中」舞台藝術，是第二點很顯明的例子。而今天對「純粹」藝術的反動（例如反對「裝飾畫」）和與之相關的爭論屬於第一點b。抽象藝術從今天的氣氛壓力下掙脫出來，是屬於第三點。

以這方式，也可以解釋那些乍看似乎無法定義，顯得毫無意義的東西：像只應用水平──垂直線，我們很容易覺得不可理喻，達達主義似乎無意義。令人驚訝的是，這兩個東西幾乎是同一天誕生的，彼此却是死對頭。除了水平──垂直外，不得應用其他結構性的東西，這等於將「純粹」藝術判決死刑，而只有「實際目的的」可以倖免：內在分裂而外表強壯的時代使藝術屈服於目的之下，並拒絕獨立──第一點b。達達主義試圖反映這內在的分裂，而却沒有藝術的基礎，雖然試著以自己的東西來取代之，但却能力不夠──也是第一點b。

形的問題和文化

這些單從我們這個時代裡找出的幾個少數例子，目的是用以說明藝術裡純粹形的問題和文化或非文化的形式，機能上有很大的關係。⑤並且為了說明要將藝術從地理的、經濟的、政治等「積極的」條件裡弄出來的努力，是永無窮盡的。而方法上的偏頗，也是無法避免的。只有上面所談的兩個領

57.「今天」是由兩個完全不同的部份組成的：死巷和門檻，而前者勝過後者。「死巷」話題的過重，把「文化」這個字眼都排除了。這個時代完全是非文化的，但到處都可發現未來文化的芽──門檻話題。話題與話題間的不和諧，便是「今天」的「標記」，它不斷迫使我們注意。

域裏形的問題，基於其精神內容的關係，使「積極的」條件
只是個扮演附屬的角色─它們基本上不具決定性，而是達到
目的的媒介。

頑强中又帶妥協。彎曲較鬆馳。左邊來的抗力弱。右邊　　圖90
加厚。

　並不是一切都可見、可掌握住，或者更正確地說，在可見
、可掌握住的裏頭，有一些看不見，掌握不住的。今天我們
站在時代的門檻前，一層一層引我們往深處走。今天我們總

圖91　頑强裏又帶僵硬 的張力。彎曲也 較硬。右邊 來的抗力忽然地
　　　煞住，左邊輕鬆的「空氣」。

算可以預示到，我們的腳應該朝那一方，才可找到下一步路
。我們因而得救。

　儘管似乎有一些無法克服的阻力，但今天，人們已無法再
滿足於外在的。人的目光尖銳了，耳朵靈敏了，他愈來愈要
求從外在的看到、聽到內在的。也只有如此，我們才能夠感
覺到像基面沈默、謹約的內在脈動。

相對的聲音

　基面的脈動如我們說過的，當一個最 簡單 的元素到基面上
，會變成兩個或更多的聲音。

122

左·右

一條自由的弧線，一邊有兩個波浪、另一邊有三個，由於上部較厚，而有頑強的「容貌」，波浪往下愈來愈弱地結束。這條線，由下往上，愈來愈充沛有力直到頑強性達到極點為止。如果這條朝另一個線方向，「頑強性」變得怎樣？

上·下

或者把下朝上，上朝下，這個試驗，讀者可自己做做看。線的「內涵」會根本地改變，幾乎讓人認不出它原來的樣子：頑強性消失得了無踪跡，由一個疲乏不堪的張力代替。集中力也不存在了，一切都變形了。當它面向左方，比較可以感覺到它的發展，而向右，就變得疲倦不堪的樣子。[58]

面在面上

現在，我跨過我的課題，把一個面而不是線放在基面上，這其實只是基面張力的內在意義問題（看圖92，93）。一個普通扭曲的方形在基面上。

58.做這種試驗時，要注意我們的第一印象，因為感覺很容易疲倦，而任由想像自由馳騁。

圖92　帶詩性的內在平行➞具有內在「不和諧」的張力。

圖93　帶戲劇性的內在平行➞與內在「不和諧的」張力成對比。

和邊界的關係

　　形和基面邊界的關係非常重要，尤其是它們的距離。二條

124

圖94

圖95

一樣長的直線，放在基面不同的部位上（圖94，95）。第一個情形裏，它完全自由。而愈靠近邊界，往右上方的張力就大，末端的張力顯得較弱。（圖94）

　　第二種情形碰到邊界，因此往上的張力消失，而往下的張力增加，而有一種近乎病態的、徬徨的表情。（圖95）㊾

　　換句話說：由於靠近基面的邊界，張力便增加，直到接觸到邊界那剎那，便忽然消失。而且，如果形離邊界愈遠，形到邊界的張力就愈小。或者，愈靠近邊界的形，結構的戲劇性就愈高；相反的，遠離邊界向中心靠攏、集中的形，結構就愈具詩性。這當然只是公式，若用其他的方式，也許效果更顯著，但也可能完全沒有結果。但多多少少總有些作用，這就強調了它理論的價值。

59·這個擴大的張力，又靠著邊界，使第二條線看起來好像較長。

圖96　沈默的詩。四條基本線構成呆板的表情。

圖97　同樣的四個元素，構成較複雜、戲劇性的表情。 其他幾個這
　　　種規則的典型例子更清楚地說明：

聲音的多元化

　　如果以簡單的弧線代替上面例子裡的直線，那麼聲音會有

反集中的應用：對角線為中心系，水平—垂直線非中心系。　圖98
對角線具較大的張力。

全然非中心的。對角線由於不斷重複而增強。戲劇性的音色　圖99
由於頂端接觸到邊界而受干擾。

　非中心系的結構，目的是為了增加它的戲劇性。

原來的三倍多。弧線，如在線那章說過，它由兩個張力形成
；這兩個又形成第三個張力。如果以波浪線取代弧線；每一
個波浪等於是一個帶三個張力的簡單弧線；當然，張力總額
又擴大。那麼，每個波浪和邊界的關係不管聲音是強是弱，
總量會更複雜。⑥

60．後面附錄的構成，是這些情形的說明。

法則性

面和基面間的關係，本身就是一個題目。而這裡所列的法則和規條，到處都有效，它並且指出這特殊問題所應處理的方向。

其他的基面形

到目前為止，我們只談了方形基面。其他的直角形都不過是水平邊界或垂直邊線，稍微變化一下。前者是冷而靜，後者則暖靜。一個是往高處去，一個往兩旁發展，彼此對立。方形的客觀性於是被基面的單向張力取代；多少可以聽得見。基面的所有元素都受影響。

不能不提的是，這兩種類型，都比方型複雜得多。例如長形寬幅，是上邊長於兩邊，使元素有更多「自由」的可能性，但由於兩邊較短，使自由一下就消失。高幅的情形則相反。也就是說，邊線在此情形下，比方形彼此更息息相關。這給人一種印象，好似基面的周遭也扮演著角色，從外面施予壓力。所以，高幅往上開展似乎容易些，因為這時四周幾乎完全沒有壓力，而可以完全集中在邊上。

圖100．角有促進或阻礙（打點部份）性的基面。

複雜的多角形基面 • 圖101

不同的角

其他的基面形是應用鈍角、銳角不同的變化組合。新的可能性是使基面右上角對元素有促進或阻礙性 （圖100）

基面也可以是多角形，但它還是由基形變化而來，只是稍微複雜一點而已，這不需再說。 （圖101）

圓形

角也可以有無限多，愈來愈多時，角也愈來愈鈍，最後，角完全地消失，變成一個圓形面。

這是一個很簡單又很複雜的情形，關於此，我希望有機會可以再詳細說清楚。

注意，這裡既簡單又複雜的情形，是由於角已經沒有了。圓很簡單，比起直角形來，它邊線的壓力已經平衡了—差異不太大。圓又很複雜，因為從上往右往左或是從右往左往下的流動，完全看不出來。感覺上很明顯的，它有四個點，好

像四個邊。

這四個點1.2.3.4.它們的對立，如角形一樣：1—4和2—3（圖102）

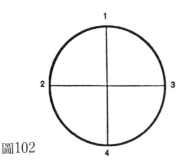

圖102

1—2這一段，從上到左，從最大的「自由」漸漸收斂，到了2—4這段，就愈來愈硬，直到整個圓結束。關於這四段張力，也可以方形四邊的張力來說明。

三個基本面—三角、方形、圓，是由規律移動的點產生的自然結果。從圓心劃兩條對角線，它們的頂點相連成水平，垂直線，就產生如A. S. Puschkin 普錫金說的，阿拉伯數字和羅馬數字的基礎。（圖103）

三角和方形在圓裡，是阿拉伯數字和羅馬數字的起源（見普錫金作品集，彼得堡，Annenkoff 出版社，1855年，第五冊，第16頁）。

這裡兩者相遇：

1.兩者數字系統的根，和

2.藝術形式的根。

如果兩者的深切的關係確是如此，就證實我們所感覺的，

圖103

一切在表面上完全不同的現象，都來自同一個根。尤其今天，我們迫切地需要一起來尋根。這個迫切地內在渴望並非毫無緣由地產生，但却需要披荊斬棘的過程，直到完全滿意為止。這迫切的需要，來自於直覺，怎樣才算滿意，也得由它來決定。然後還要尋求直覺與推理之間的和諧關係，只有此或彼便無法繼續走下面的路。

橢圓和自由形

將圓均衡地施壓，除了產生橢圓外，也可以產生其他無角的自由形，甚至脫離幾何形。如同有角形的變化一樣，但原則還是不變，再怎麼複雜的形，還是看得出來。

所有這裡關於基面的討論，只是原則性的觀念，可以做為一切形的內在張力和作用探討的準則。

因素質感

基面是物質的，完全由物質的過程產生，因此受產生的方式影響。如已經談過的不同的因素質感有：光滑、粗糙、粒

狀、針狀、發亮、暗淡的或者甚至立體的表面，立體表面可以使基面內在的作用力：1.孤立，2.和元素結合，而強調之。

當然，表面的個性完全視材料的個性而定（例如畫布的形式，灰泥的處理法，紙、石頭、玻璃等等），如材料有關的工具，也視處理應用方式而定。關於種類，我們無法在這裡詳細敘述，因為每個材料都有一個特殊的彈性和可塑性，但使用大約可以分為兩個方向：

1.材料種類和元素相互平行，並襯托它，因此表面上顯得佔優勢。

2.相反地應用。即表面上和元素呈對立狀態，由內在襯托它。

這兩種情形，又有許多不同的變化可能性。

除了製作物質基面的工具外，也要注意製作元素的物質形所用的材料和工具，這屬於構成理論細部的問題。

但提示一下它的幾種可能性很重要，因為上面說過的製作方式，不但可以塑造物質的面，也可以使面視覺上消失。

去物質化的面

一個元素穩位於一個硬而幾乎可以觸摸得到的基面上，和一個非物質的元素懸浮在一個不確切（非物質）的空間裡，兩種現象完完全全不同，甚至相互敵視。

一般物質主義的觀點，自然也感染了藝術現象，它們當然也帶來一個結果：特別尊重物質面及有關的。藝術必須感謝，由於這種極端性，而使得一般對手藝科技的知識，尤其對「物質」的徹底檢討等健康的必要的興趣。有趣的是，這些詳盡的知識，不僅在基面的製作上使用，在與元素結合，以去掉物質上必也必須用到—由外而內的路。

觀者

然而，必須特別強調的是，所謂「飄浮感」不單是受上面所說的條件影響，它和觀者的內在態度有關，他的眼睛只能只看到這個或那個，或者兩個同時看到。一隻不夠成熟的眼睛（它受心理影響）便看不見深處，因此無法超越物質的面，去感覺不太明確的空間。一隻受過正確訓練的眼睛，必然可以透視到一件作品的面和空間形態。一個簡單的線複合體，可以有兩種方式—它或者和基面合而為一，或者自由地在空間裡。一個面上的點，也可以從面解放出來，「飄浮」在空間裡。⑥

　　同樣的，上面描述的基面內在張力，也存在於複雜的基面形式裡，這個張力又會由這去物質化的面轉移到不明確的空間裡。這個法則不會失效。如果起點對了，方向也選得正確，目標應該不會錯誤。

61.顯然地，物質面的轉型和與之結合的元素個性，在某種關係裏，必然會有重要的結果產生。其中之一是時間感的變化，空間和深度，亦即走向深處的元素同一。我之所以將去質質化的空間視為「不明確」，不是沒有道理——深度到底是一種幻覺，無法衡量。時間在這裏也無法以數字表出，它因此只能相對地作用。另一方面，對繪畫而言，這個深度幻覺卻是實在的、需要的，也因此是某個確切的、即使不可衡量的形之元素，時日隨著它走向深處。所以，物質基面轉變為一個不可定義的空間時，使時間範圍因而加大。

理論的目標

而理論探討目的是：

1. 去發現生命
2. 去感覺它的脈動，和
3. 確立這個生命的法則

以此，就可以搜集存在的事實—單一現象和與它們有關的。然後從這些材料歸納做結論，這屬於哲學的範疇。這便是綜合性工作的最高意義。

這項工作將使內在獲得啓發—盡每個世紀之所能。

附 錄

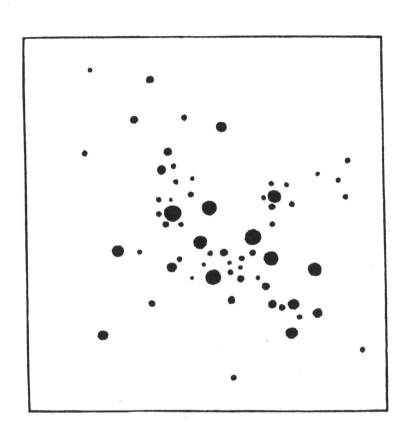

圖 1〔點〕
　往中心的冷性張力

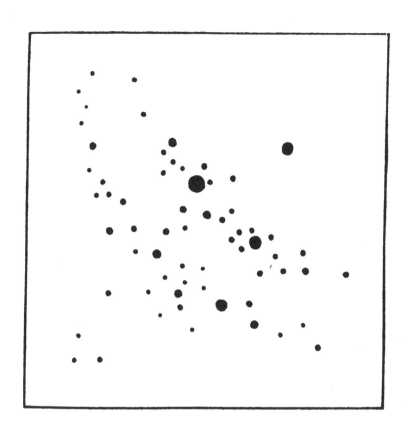

圖 2〔點〕
　漸次分解（暗示d─a 對角方向）

圖 3〔點〕
　　上升的九個點
　　　（藉重量強調d—a對角方向）

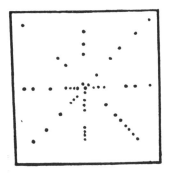

圖 4 〔點〕

　　水平—垂直—對角的點圖，形成自由的線結構

圖 5〔點〕

　　黑、白點顯示基本的色彩價值

圖 6〔線〕

　　如上，以線表之

圖 7〔線〕
　　點位於面的邊緣（1924）

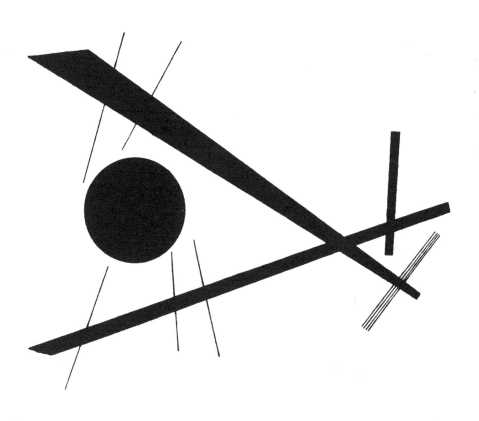

圖 8〔線〕
　黑白強調重量

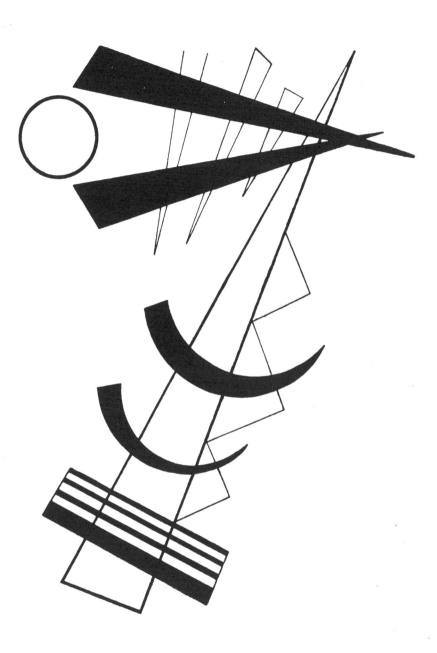

圖 9〔線〕
　　細細的線穩立於沈重的點前

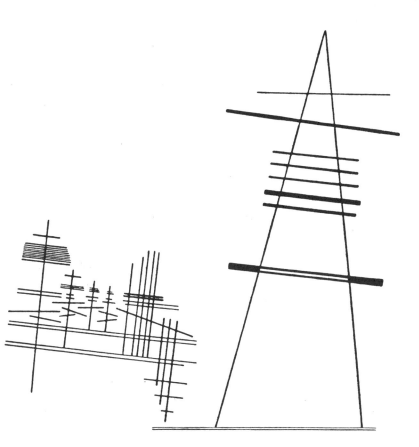

147

圖10〔線〕
　"構成 4 號" 的部份草圖

圖11〔線〕
　　"構成 4 號" 的線結構─往垂直─水平向上升

圖12〔線〕
　反中心結構，藉產生的面強調之

圖13〔線〕
　兩條弧線朝向一條直線

圖14〔線〕
　　寬幅尺寸有利於表現，由一個個較少張力的形組成的總體張力

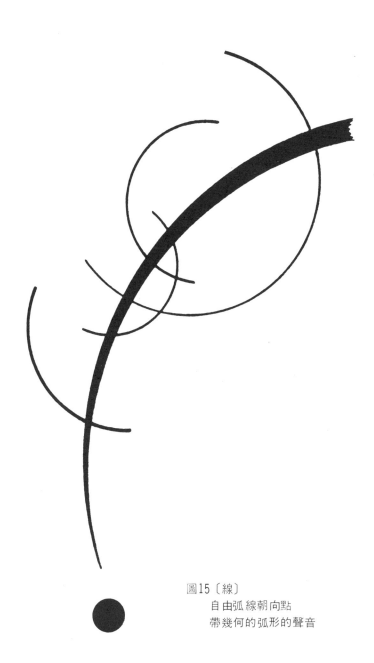

圖15〔線〕
　自由弧 線朝向點
　帶幾何的弧形的聲音

圖16〔線〕
　加重的自由浪線—水平向

圖17〔線〕
　　同上的浪線，加上幾何圖形

圖18〔線〕
　　幾條自由線的簡單、統一的複合體

圖19〔線〕
　　同上的複合體，加上幾個自由的螺旋形，更形複雜

圖20〔線〕
　　對角張力及反張力，加上一個點。點使外在結構加入內在的脈
　　動裏

159

圖21〔線〕

　　雙重音—直線的冷性張力，弧線的暖性張力，僵硬的朝向鬆弛的，稀的朝向密的

161

圖22〔線〕
　　色彩的變化圖，只消用一點點的色彩（黑）就可達到

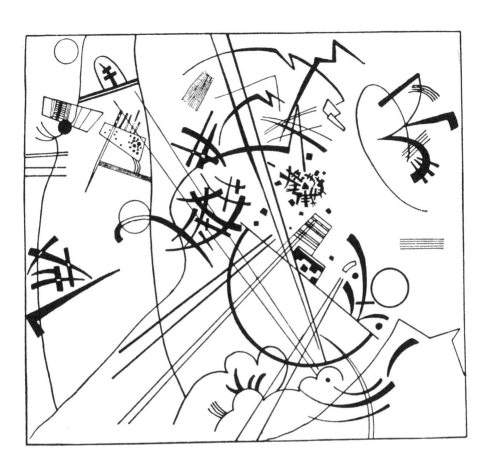

圖23〔線〕
　　圖 "紅色的小夢"（1925）的線形結構

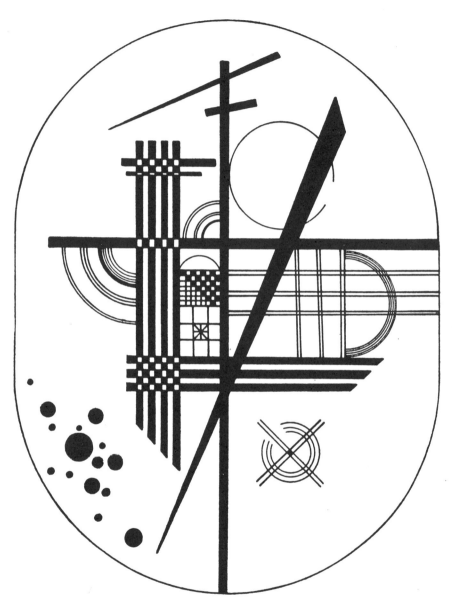

圖24〔線〕　水平—垂直結構，加上對立的對角及點的張力。

圖 "親密的訊息"（1925）的輪廓

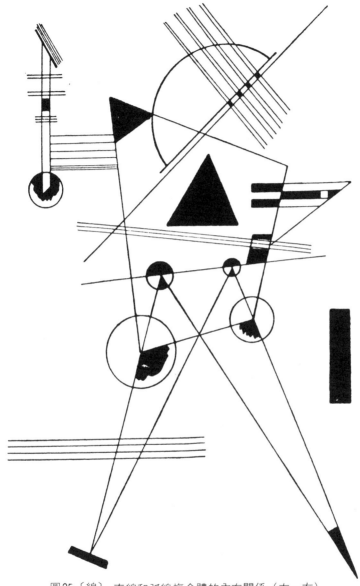

圖25〔線〕 直線和弧線複合體的內在關係（左—右）
　　　　　用於"黑色三角圖"（1925）

後記

　　也許有些讀者認為，這本書裡的術語和定義都已不合時代了。但我們要想到，當時─30年前，一切都還不上軌道，理論雖然不斷在發展，但他們沒有像我們今天這種經過十多年努力得來的看事情的方法和描述。當時許多觀念的定義也和今天不同。

　　康丁斯基在書出版後的二十年間，也增刪了他的理論。而他在1912至1944年之間的轉變，從「藝術與藝術家論」（伯恩，1963）可以讀出來。

　　當然我們也可以將書中的術語，在新的版本裡，換成今天的說法。但是，這樣容易發生錯誤，雖然也可能，如康丁斯基自己的想法，使更多的人可以瞭解，或者減少被誤解。盡管有這些語言上的缺陷，但是，這本書仍具有相當的時代價值。尤其，關於平面上比重的分配，從來沒有人像他這麼仔細地研究過。

　　形的理論，有些康丁斯基也沒涉獵過，有些不合他個人的口味或需要。因此，我特別建議讀者再找其他的書籍，尤其歐斯特華德（Ostwald）這位天才物理學家的著作：形的和諧（萊比錫，1922），他嚐試寫形的元素理論。另外，保羅克利的「講義」，包浩斯叢書，1925年出版。「圖畫思想」

，保羅克利，1956，由Juerg Spiller 編訂出版，包括五百頁以上克利在形與造型理論上極具價值的論述，這本書對有志於繪畫理論和實際工作者，像康丁斯基的書一樣，是不可或缺的。此外，Hans Kayser 的「和諧理論」，也可以給人一些指引。

Georges Vantongerloo 的「繪畫、雕塑的探索」（紐約，1948），對新問題的探索。這些著作，各有不同的想法，也各有各的術語，到底語言和意願不能合一的障礙是存在的！這意思是說，如果讀者們自己樂意思考，批判地工作，便會有新的成果產生。

<div style="text-align: right;">

蘇黎士　1955　1959　1964

馬克斯・比爾

</div>

點 線 面

康丁斯基著・吳瑪悧譯

發 行 人　何政廣
出 版 者　藝術家出版社
　　　　　台北市重慶南路一段147號6樓
　　　　　TEL：(02) 2371-9692～3
　　　　　FAX：(02) 2331-7096
　　　　　郵政劃撥：01044798 藝術家雜誌社帳戶

總 經 銷　時報文化出版企業股份有限公司
　　　　　桃園縣龜山鄉萬壽路二段351號
　　　　　TEL：(02) 2306-6842

南部區域代理　台南市西門路一段223巷10弄26號
　　　　　TEL：(06) 261-7268
　　　　　FAX：(06) 263-7698

製版印刷　欣佑彩色製版印刷股份有限公司
初　　版　1985年9月
再　　版　2013年4月
定　　價　新台幣200元
I S B N　957-9530-48-3

法律顧問　蕭雄淋

　　二十世紀深具影響力的偉大藝術家康
丁斯基，一生寫出兩本被譽為現代藝術
理論的經典名著──「藝術的精神性」和
「點線面」。此外還有「藝術與藝術家
論」及自傳性的「回顧」，並且和法蘭
茲・馬克共同編了「藍騎士」。

　　康丁斯基於1910年發表了「藝術的精
神性」，累積了他十年思考的筆記。

　　他說，此書的主要目的是：喚起體驗
作品之精神性的能力，這個能力在未來
是絕對必要的，它由無限的經驗形成。
喚起人們這種優秀能力，就是本書的期
待。

　　本書根據德文原著翻譯，編排也採原
書的形式，並獲該出版者馬克斯・比爾
先生的同意，由藝術家出版社發行中文
版。

ISBN 957-9530-48-3

00200

9 789579 530484